世界名畫家全集　何政廣主編

拉圖爾 La Tour

陳英德◉著

藝術家出版社

神祕的光線大師

拉圖爾
La Tour

陳英德◉著・何政廣◉主編

藝術家出版社

目　錄

前言

　　印象派繪畫給我們的親近感，最大的因素是對光的描繪產生色彩亮麗的畫面。莫內畫中的印象派光線，即是一種時時刻刻轉變的自然光線。不過，印象派在追求外光的微妙色彩之餘，也刻畫人工照明之美，諸如馬奈、羅特列克畫出巴黎咖啡店、歌台舞榭的眩惑光彩。對於這種夜光的探求，拉圖爾是一位先驅的畫家。

　　喬治‧德‧拉圖爾（Georges de La Tour 一五九三～一六五二年）是十七世紀被稱為「光線大師」的法國畫家。他一生的作品都在描繪神秘的明暗，畫面出現蠟光、油燈或者不可知的發光光源，對象的受光部位明亮，背景深褐，明暗對比強烈，散發出神秘的幽美。

　　拉圖爾最典型的代表作〈新生兒〉、〈伊琳為聖賽巴斯汀療傷〉、〈懺悔的馬德琳〉、〈木匠聖約瑟夫〉等都是最能說明這位「燭光畫家」繪畫特徵的作品。

　　拉圖爾為什麼喜愛描繪夜間光線（nocturne）？據後世考證是出於虔誠的信仰。他早期寫實畫仍屬日間光線（diurne）描繪，一六三〇年以後，才開始描繪夜光，表現出明暗的神祕。在拉圖爾之前，對光線的大膽應用，應推卡拉瓦喬，他刻畫明亮的光束，明暗強烈對比，沉浸在黑暗之中的物象，往往透過一道明亮的側光烘托出來。因此這種畫法被稱為「黑繪法」。拉圖爾即受到卡拉瓦喬影響，更進一步發展出自己風格，成為當時風靡歐洲的「黑繪法」的法國代表畫家。從達文西到洛可可繪畫的光線，可概分為自然光、人工光和聖光，拉圖爾對光線的描繪，對象和實景均屬於人工光線的氣氛，但是卻讓人感覺帶有聖光的精神性。他是唯一將黑暗與光線賦予同樣象徵意義的藝術家。

　　拉圖爾是出生在法國洛林的維克市，地處義大利和法蘭德斯之間的要道，是古典主義藝術活躍之地。為了紀念這位十七世紀活躍於此地的最偉大天才畫家，維克市特別建立一座拉圖爾美術館，於一九九九年開館。拉圖爾畫筆下樸素端莊而理智的人物，在古典寫實中富有一種崇高的精神性的傑作，今後不會再被人遺忘了。

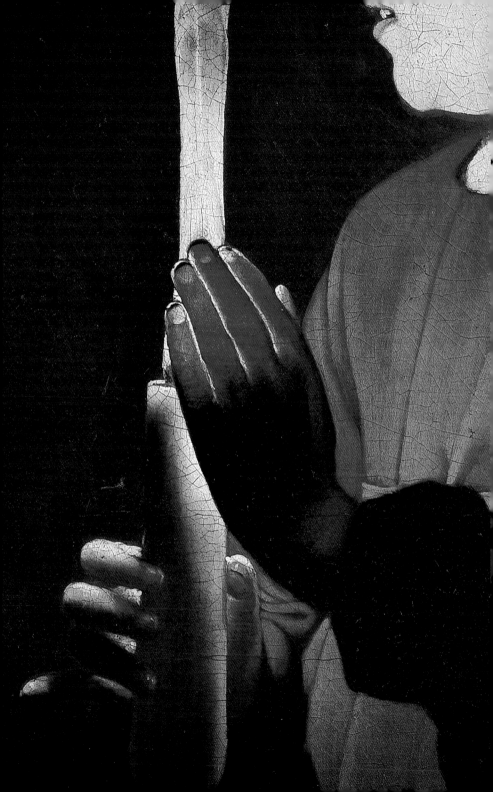

神秘的光影大師
拉圖爾的生涯與藝術

引言

　　說來真令人不敢相信，一位在生前以繪光鑑照人物著稱，曾贏得法王路易十三獨鍾的畫家，在他逝世後，他繪的光竟隨著他消逝，他的畫散失，他的名被埋沒，這樣的遺忘竟長達三世紀之久，直到一九一五年，一位博學的德國人厄爾曼‧握斯（Hermann Voss）和歐洲其他學者才重新把他發掘彰顯出來。這就是畫家喬治‧德‧拉圖爾（Georges de La Tour,一五九三～一六五二）—— 一位寫實繪畫的詩人，最擅畫光與影的大師，從此他在新的美術史籍上佔有一頁重要的地位。

喬治‧德‧拉圖爾的發現

　　喬治‧德‧拉圖爾的發現是藝術史上令人吃驚的事件。在此之前，人們看到某些畫，以為那是路易‧勒蘭（Louis Le Nain）、維梅爾（Vermeer de Delft）、黎貝拉（Ribera）或朱巴蘭（Zurbaran）

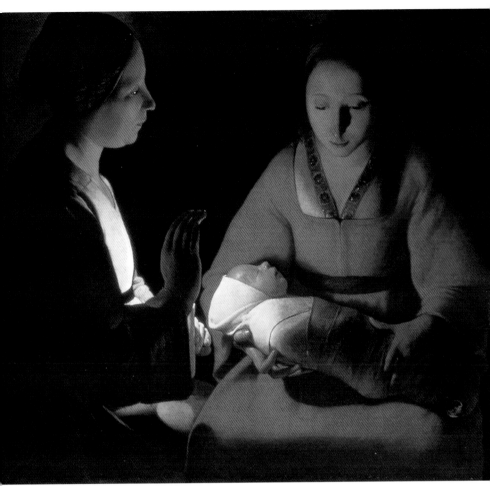

新生兒 1645年 油畫畫布 79×91cm 法國勒恩美術館藏

的作品。在十七、十八世紀，拉圖爾這個名字只偶爾被幾位歷史家提及。十九世紀末洛林地方（Lorraine）的學者再度在史籍上看到他，但僅是一個名字伴隨著幾個日期的記載而已。一九一五年，德國的厄爾曼·握斯直覺到法國南特（Nantes）美術館裡兩幅署名「拉圖爾」的畫和勒恩（Rennes）市的一幅名作〈新生兒〉，似

聖安娜和聖母子（德‧拉圖爾，仿其風格畫作） 版畫 16.7×33.4cm 巴黎法國國立圖書館藏（上圖）
新生兒（局部） 1645 年 油畫畫布 79×91cm 法國勒恩美術館藏（右頁圖）

乎都出自同一畫家之手。於是對「喬治‧杜梅尼‧德‧拉圖爾」
（George dumesnil de La Tour）的研究從而展開。原來以前人們把
南特城的「拉圖爾」作品看成是「喬治‧杜梅尼‧德‧拉圖爾」
的，簡稱「杜梅尼」之作。這是錯誤的，應屬「喬治‧德‧拉圖
爾」才是。此兩人的關係是一父一子，即人們把應是父親「德‧
拉圖爾」的畫掛上也是畫家的兒子「杜梅尼」的名（按拉圖爾之
子艾提彥（Etienne）於一六四六年在他父親畫室作畫，「杜梅尼」

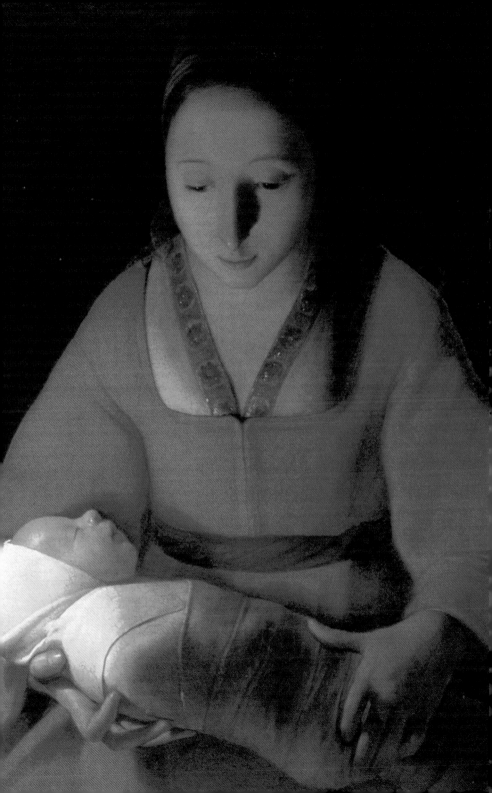

應是他，他另有一長子也是畫家，也有人認爲「杜梅尼」可能是他。）稍後法國學者路易‧德蒙（Louis Demonts）著手草擬喬治‧德‧拉圖爾的第一份繪畫目錄，當中包括了厄爾曼‧握斯所認定的拉圖爾作品和在埃比那（Epinal）美術館的一幅〈約伯被妻嘲弄〉。義大利方面，羅勃多‧郎吉（Reberto Longhi）隨後也加入研究。

決定性年代在一九二三至二五年間，法國學者皮爾‧郎椎（Pierre Landry）也發現南特美術館一幅被認爲是西班牙畫派的〈有蒼蠅的手搖琴者〉應是德‧拉圖爾的作品。一九二六年，他又把〈作弊者－紅方塊 A〉也列爲拉圖爾之作。從此時起喬治‧德‧拉圖爾被認爲除畫夜光之外，也畫有晝光之景。一九二六年，羅浮宮在握斯的鑑定下買了〈牧羊人的崇拜〉。一九三一年握斯繼郎椎的研究之後，再把兩幅〈悔罪的聖傑羅姆〉認定爲是拉圖爾的作品。結論出畫家在同樣風格下有兩種表現：晝光和夜光之畫——並認爲畫家有長期的繪畫創作演進。

圖見 16～19 頁

圖見 20、21 頁

圖見 113 頁

圖見 72～76 頁

從此之後，喬治‧德‧拉圖爾開始被列入大型展覽中。最初是一九三二年在英國，稍後是巴黎橘子宮美術館在一九三四年關於他的首展，此時共得畫十二件，其中被肯定的原作九幅，擬爲臨本的三張。廿八年以後至一九七二年巴黎橘子宮美術館大展，此時已得畫卅一件，其中美國六張，英國三張，瑞典、德國、瑞士等均有，特別是法國最多，羅浮宮與南特市各有三張，勒恩、格倫諾柏（Grenoble）、南希（Nancy）、埃比那、阿爾比（Albi）、貝格（Bergues）等市也擁有最少一幅的作品，此外布羅格利（Broglie）教堂也找到一件，私人收藏家則擁有七件之多。

約伯被妻嘲弄　1630 年代早期　油畫畫布　145×97cm　法國埃比那美術館藏（右頁圖）

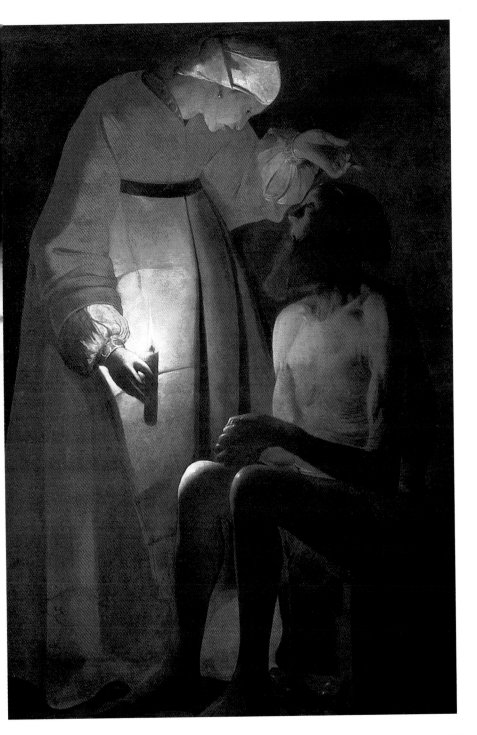

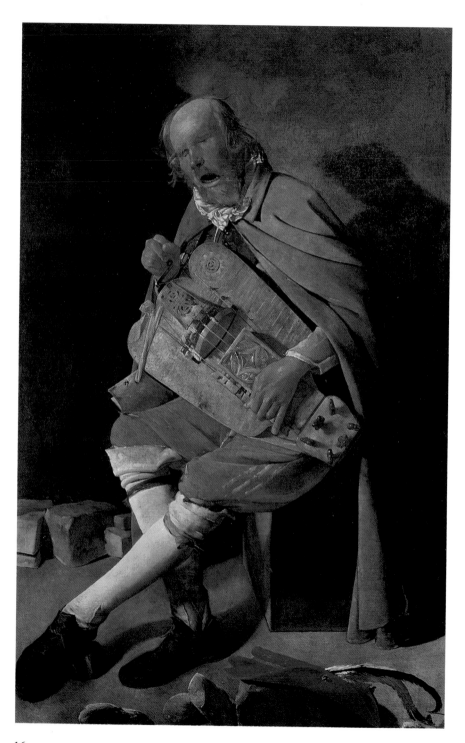

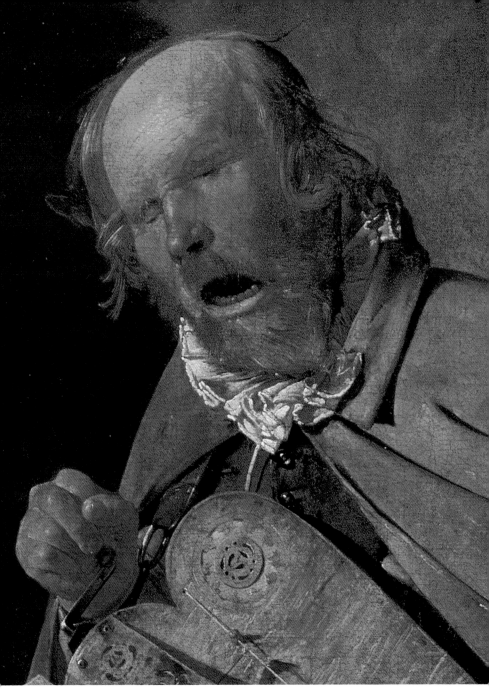

有蒼蠅的手搖琴者（局部）　1628～1630 年　油畫畫布　162×105cm　法國南特美術館藏（上圖）

有蒼蠅的手搖琴者　1628～1630 年　油畫畫布　162×105cm　法國南特美術館藏（左頁圖）

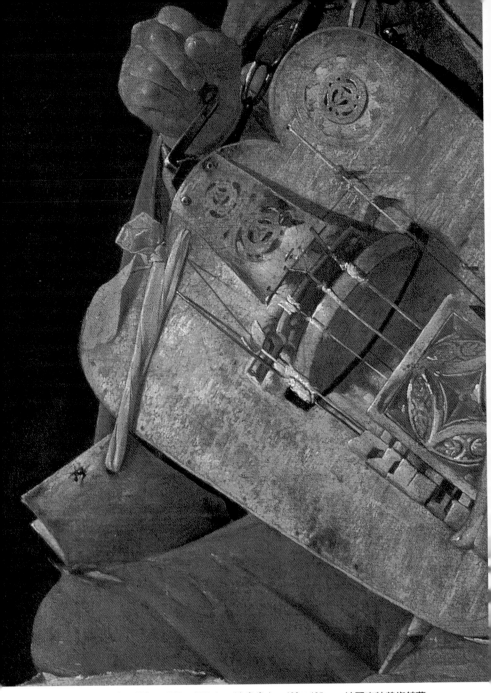

有蒼蠅的手搖琴者（局部） 1628～1630 年 油畫畫布 162×105cm 法國南特美術館藏

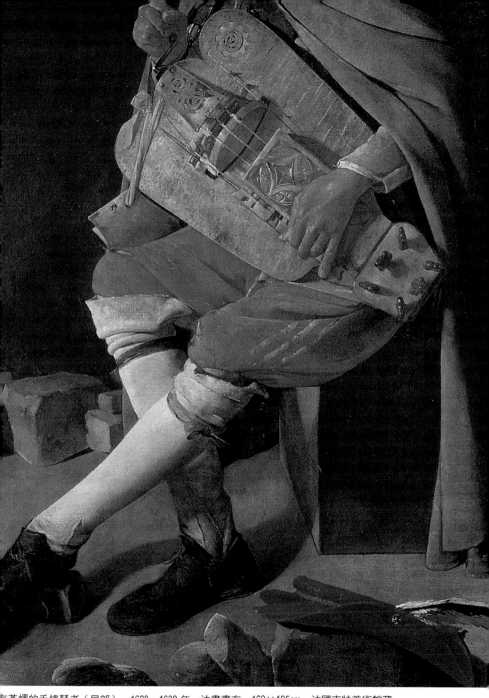

與蒼蠅的手搖琴者（局部）　1628～1630 年　油畫畫布　162×105cm　法國南特美術館藏

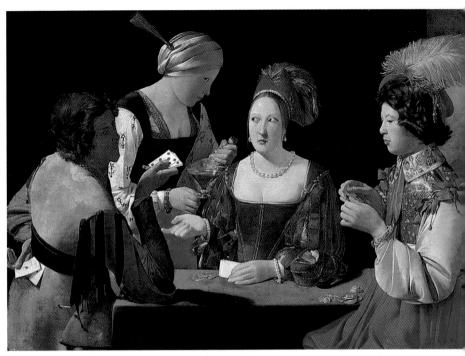

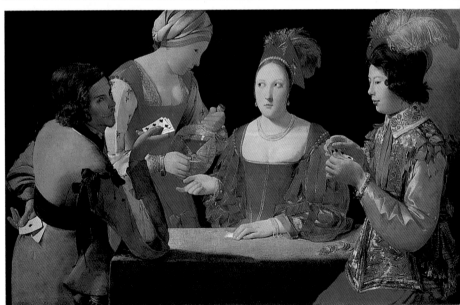

作弊者—紅方塊Ａ（上圖）與作弊者—黑梅花Ａ（下圖）兩畫相對並置，可以細觀兩畫的相同與不同之處
作弊者—紅方塊Ａ（局部）　1630～1634 年　油畫畫布　106×146cm　巴黎羅浮宮美術館藏（右頁圖）

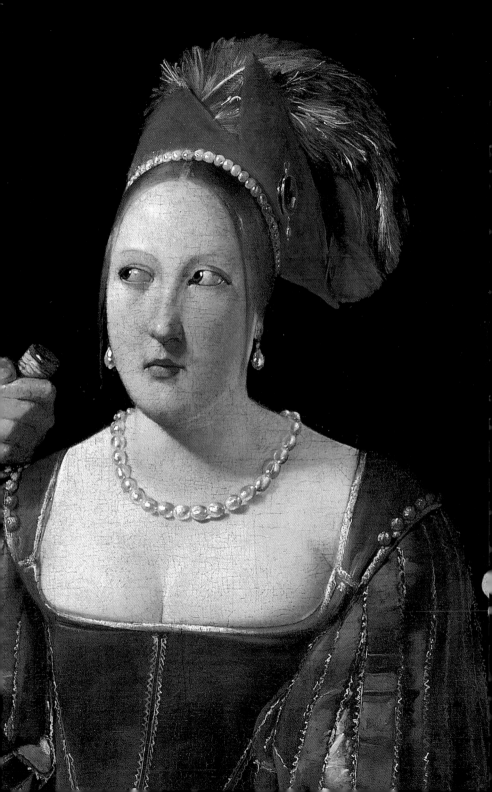

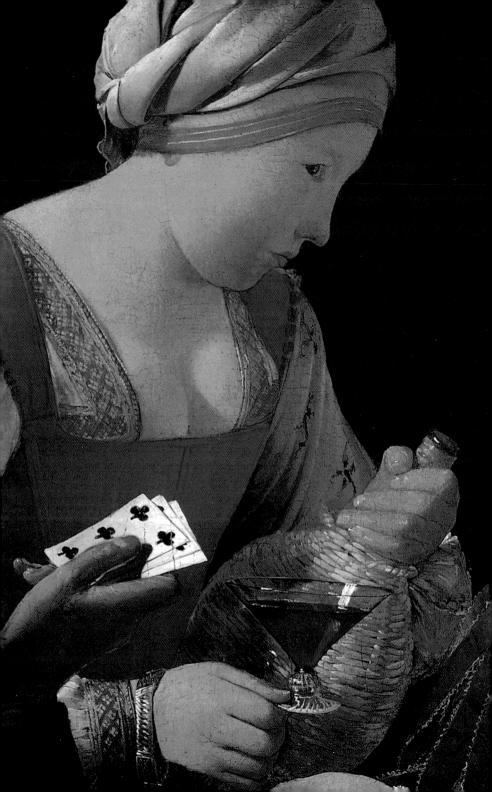

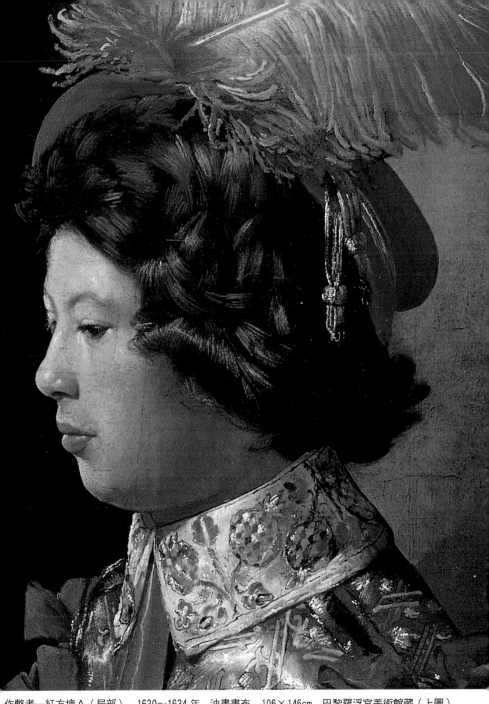

作弊者—紅方塊Ａ（局部）　1630～1634 年　油畫畫布　106×146cm　巴黎羅浮宮美術館藏（上圖）
作弊者—黑梅花Ａ（局部）　1630～1634 年　油畫畫布　97.8×156.2cm
美國瓦司堡金貝爾美術館藏（左頁圖）

23

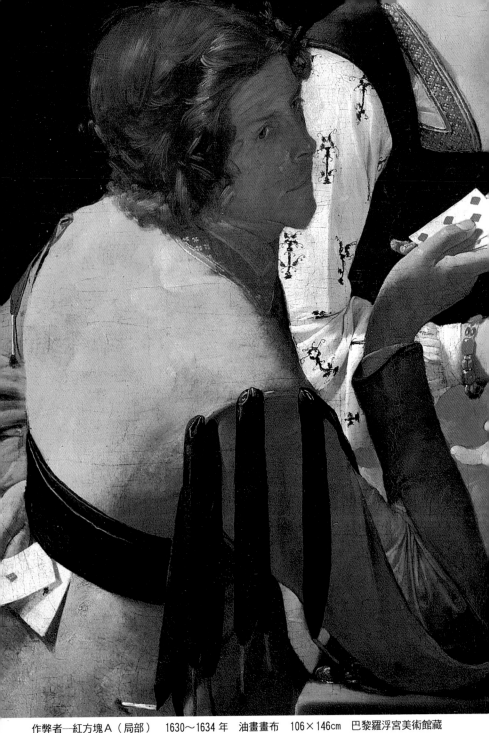

作弊者─紅方塊Ａ（局部）　1630～1634 年　油畫畫布　106×146cm　巴黎羅浮宮美術館藏
（上圖及右頁圖）

24

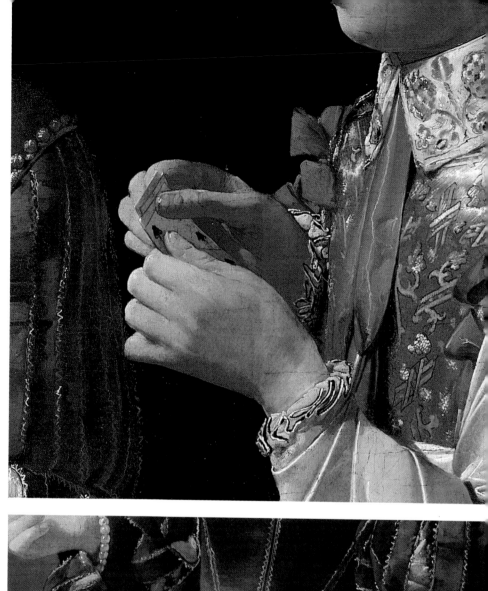
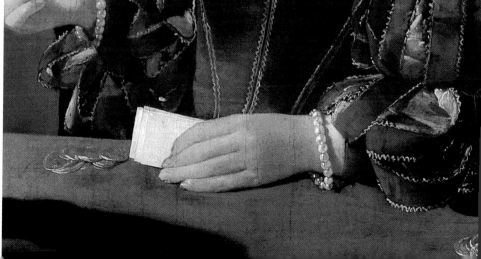

一九七二年的大展，有一幅是在英國特西德（Teeside）博物館的倉庫裡找到的。這卅一幅畫或原作，或幾經修補，或可能是複製品。據美術史家巴哈特（Veronique Prat）說喬治·德·拉圖爾生前畫有三至五百張畫（有些也可能是他畫室的門生所作），如今尚有多少存世還未經證實與發掘出來的畫？這是美術史家不間斷的工作，以見證畫家的偉業。一九八七年巴黎拍賣場出現了一件拉圖爾的作品：〈聖多瑪〉，係證實為有簽名的原作，美國來的收藏家以三千二百萬法郎（約一億五千萬台幣）買下，依法國藝品法規，國寶級作品國家在付得出同款項時有優先購買權，此畫最後由政府向民眾集聚捐款，買下後現藏羅浮宮。

一九九五年三月十日的巴黎《解放報》登一新聞，在莫塞爾（Moselle）新近發現另一幅拉圖爾之作〈在沙漠上的聖約翰·巴蒂斯特〉，羅浮宮應該區要求，於三月廿日起在該館展出此畫，這可算是拉圖爾作品的最新發現。另從一九七二年的大展後，拍賣場也出現過他的少數作品，立即都被美術館高價購去。目前大概有四十一件他的作品，當中畫家簽名的只有十二件。一九九七年十月三日至九八年一月廿六日巴黎大皇宮國家畫廊再次為他舉行一次更大型的回顧展。原因是廿五年來，史家對他的生活、作品又增加許多認識。此回顧展展示四十五件作品，其中大部分被肯定為原作，另有三十三件成於過去年代的仿作，被視為原作失去之後的參考性臨本。還有四件銅版畫供研究。

專家認為經不斷地對其作品追索，益覺其畫的豐富與複雜，還有許多神秘不解處供探究。從各方面說來，他已成為十七世紀西方最偉大的藝術家之一。

圖見 130、131 頁

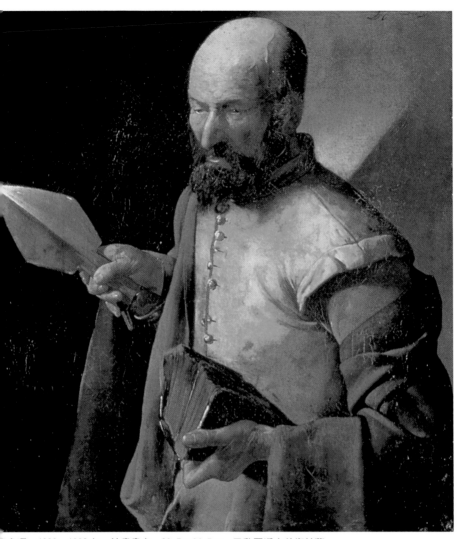

聖多瑪　1628〜1632 年　油畫畫布　69.5×61.5cm　巴黎羅浮宮美術館藏

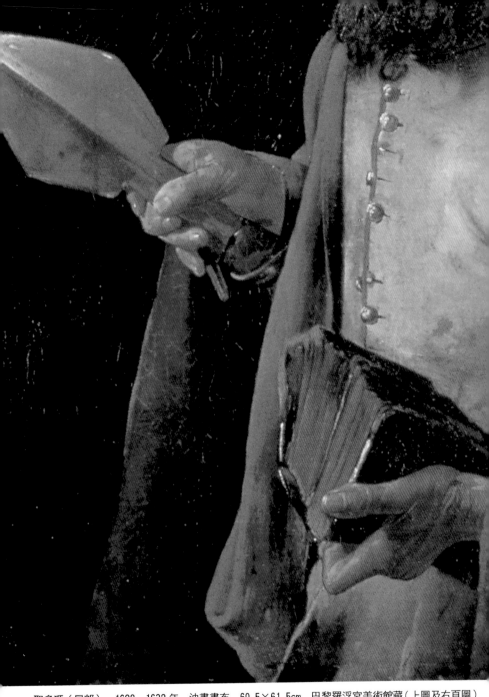

聖多瑪（局部）　1628～1632 年　油畫畫布　69.5×61.5cm　巴黎羅浮宮美術館藏（上圖及右頁圖）

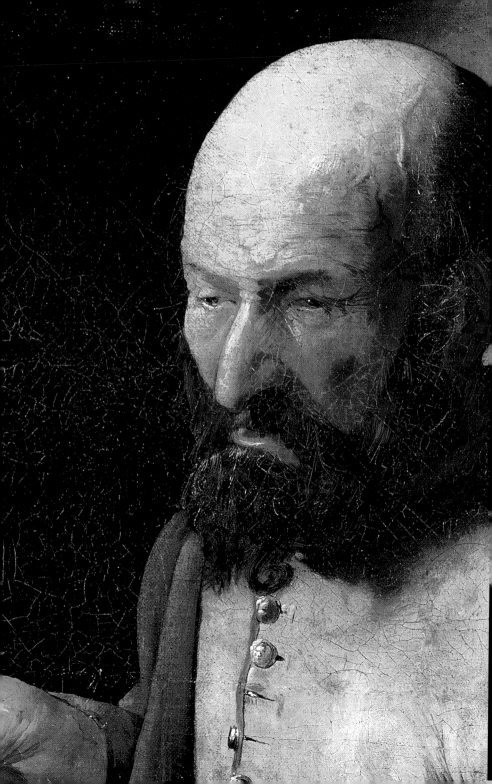

拉圖爾戲劇化的一生

　　一個確切的事實，即喬治・德・拉圖爾是洛林地方的人。一五九三年生於維克（Vic）城。父親是麵包師，母親的父與兄也是麵包師。德・拉圖爾在青少年時應該就是一個極出色的人物，因為很早他就娶得洛林公爵財政總監的女兒，富貴的狄安娜・勒尼弗為妻。狄安娜是倫勒城（Luneville，意為月亮城）的人，她的年輕丈夫就隨同她在這個城市定居，時間大約就在一六一八年。喬治・德・拉圖爾在倫勒城被視為是有身分的人。一六一八年被尊為「大畫師」，僱用了一個學徒，立起門戶來。由於洛林公爵

對他畫的偏愛，他的名望如日東昇。

　　拉圖爾大半生都在洛林地方生活與創作，洛林在十七世紀的前半是一個十分動盪的地區，早在查理三世和亨利二世宮廷勢力進到首府南希城時，義大利已在這裡有過影響，之後巴黎、法蘭德斯（Flandres）也對此地造成思想上的衝擊。由於其地理上的特殊性，文化上的多元，歐洲「卅年戰爭」，使洛林地區淪爲殺戮戰場，洛林當時的著名畫家傑克·卡洛（Jacques Callot）曾在作品上記繪了亂世的暴行和恐怖。一六三三年，法國佔領洛林，在倫

以瑟烈·錫爾維斯特　拉圖爾出生地塞依河的維克城一景　巴黎羅浮宮素描陳列室藏

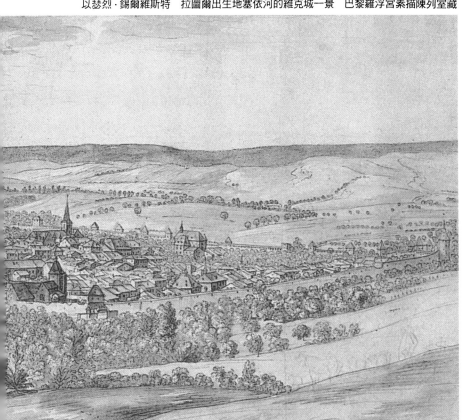

繳稅　1618〜1620 年　油畫畫布　99×152cm
烏克蘭利夫（Lviv）美術學院美術館藏

　　勒城裡法國人、瑞典人、法國皇家與洛林公國的人民互相衝突。
拉圖爾所任的倫勒城因過去洛林公爵在此建造了一個城堡而大為
興盛，又因妻子的關係，與富有的大小貴族有往來，不少人是他
畫的主顧。一六三八年，倫勒城遭兵燹洗劫燒毀，拉圖爾因經濟
充裕，在一六三八到一六四〇年之間得以逃到巴黎避難。
　　當洛林地區被法國佔領之後，喬治・德・拉圖爾以他傑出的
畫藝獲得法國宮廷極高的頭銜，成為「國王的特約畫家」。在拉

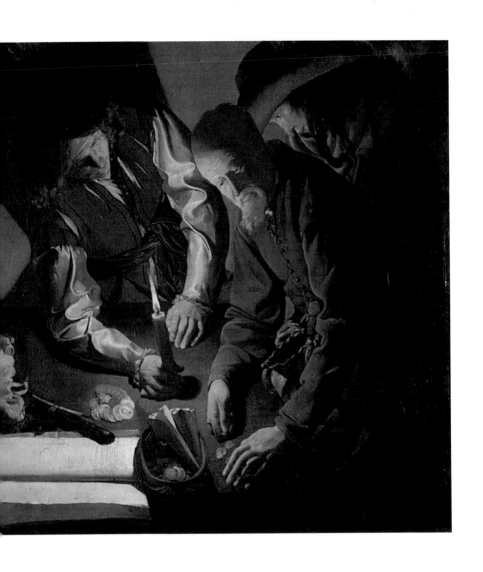

圖爾避居巴黎期間，他向國王路易十三呈獻一幅〈聖賽巴斯汀〉的畫，此作畫技、表現境界完美無瑕，令路易十三激賞不已。在寢宮掛上這幅畫後，再也不能忍受其他畫家作品，命人將別的畫一一取下，只留這一幅。

拉圖爾的繪畫生涯雖在亂世但發展順利，受盡王公貴人富豪的禮遇青睞。然而在傳說中他並不受一般人喜歡，有這樣的說法，喬治·德·拉圖爾衣食不缺，生活優渥，卻想盡辦法逃避賦稅，

也不認為在戰亂時自己有義務收容傷患戰士。還有更令當時鄉民嫌惡的，拉圖爾不作畫時熱中狩獵，有人呈文給官府人員，說拉圖爾紳士令人不能忍受，自以為是大地主一般，常帶大小犬群在麥田上追趕野兔，踐踏良田，這樣的控訴文字留在城鎮卷宗檔案裡幾個世紀。還有更糟糕的是，有人控告他在飢荒時私自囤積糧食，毫不施捨分毫給窮人，這樣的指控傳言不知可不可信，因為從他的畫上看，我們無論如何會認為拉圖爾應是一位悲天憫人的人道主義者。總之，倫勒城的這位大畫家也並不得善終，一六五二年在該區流行了一些時候的黑死病，終於也把他、他的妻子和僅僕一起吞噬，三人中他最後一個去世。享年五十九歲。

拉圖爾繪畫的重新定位

法國著名美術史家庫岑（Jean-Pierre Cuzin）與羅森貝格（Pierre Rosenbeng）認為，近廿五年來人們對拉圖爾的印象越來越清晰準確，也更寬廣、複雜。所謂更準確，是說又有些畫出現，且可肯定為原作，這類作品有：二件使徒像，原屬於在阿爾比的組畫中之二原作，此系列之前只存在一些仿品。另柏林美術館收進一件〈食豆者〉，洛杉磯新近發現一件〈馬德琳在油燈前〉，西班牙普拉多美術館也藏進他的一件〈有絲帶的手搖琴者〉，雷賽斯特美術館（Musee de Leicester）也獲得一件〈年輕的唱歌人〉，最特別的一件是〈在沙漠上的聖約翰·巴蒂斯特〉，這一件備受讚美的傑作遲至一九九五年才出現，旋即由莫塞爾市收藏。還有一些疑為仿品，或出自畫家工作室的作品，直到現在尚未得到肯定的答

圖見 40～43 頁

圖見 97 頁

圖見 68、69 頁

老婦人　1618～1620 年　油畫畫布　91.5×60.5cm　舊金山美術館藏（右頁圖）

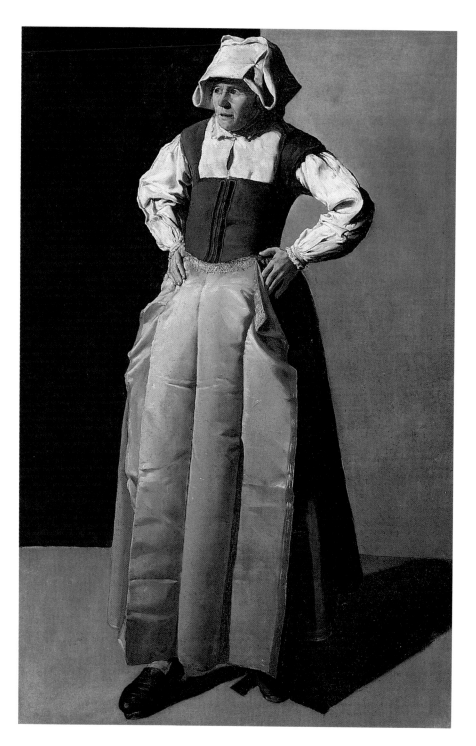

案，此類畫有：〈玩三角鐵、音棒者〉（Joueuse de Tniangle），〈馬德琳〉、〈聖傑羅姆〉等，都待進一步的確定。加以今天實驗室的科學檢驗法、修復術都可用來查證，有助於對原作進一步的深究。

說到對畫家個人更廣闊的認知，是指晚近所發現的新資料，改變了以往人們對他生活圈的瞭解。拉圖爾生在洛林地區，過去說他只限於在當地活動，今天的資料則顯示，他曾到巴黎幾次，而且在巴黎有他最大的藝術贊助人，這些是王公巨貴的路易十三，黎賽留（Richelieu 紅衣主教和丞相），塞吉葉（Seguier，曾當總理大臣），盧瓦（Louvois）等，這些大名鼎鼎的人物都收藏有他的作品。因此，從前認為畫家是離群索居的創作者一事已徹底被推翻。

拉圖爾的形象近年因研究而更複雜、豐富。史家爭論他的養成教育，討論他作品的編年時，對他是否旅行過義大利也有不同的看法。他的作品，一般推想有兩種現象，先是畫白日，接著是夜晚，現在則認為太概括了一些。拉圖爾在他大部分的創作生涯中這兩種類型的畫是一大特色，但若只堅持此兩種又未免以偏概全。還有對於他留下有簽名的畫被認為是屬於他完成度高、質優的畫，也有些不同的意見。目前有的作品被認為來自他的畫室，

老婦人（局部）　1618～1620 年　油畫畫布　91.5×60.5cm　舊金山美術館藏（上圖及左頁圖）

特別是他生命最後幾年，拉圖爾與他的兒子艾提彥・德・拉圖爾（Etienne de La Tour）合畫過（他的這個兒子在許多資料上都記載，被正式認定是畫家，他與他父親共同使用居處與畫室），如何分清？也是困難之事。

展覽匯聚了專家認爲的拉圖爾作品，可以增加人們對他的瞭解。當然有許多疑點仍待研究和解釋，諸如那些是屬畫家工作室的合作之畫？有數件原作一起出現，怎麼回事？甚至原作最後還有可能被找到，屬於這樣需再探索的問題將持續下去。

喬治・德・拉圖爾的家鄉在洛林地區，塞依河的維克城（Vic-sur-Seille）與倫勒城之間。他的大半生涯在這裡渡過，洛林地區在十七世紀上半由南希市的查理三世和亨利二世王朝轄治。由於地理關係，這一帶領受來自巴黎，法蘭德斯，與義大利等地新思潮的影響，文藝風氣盛放。此外，倫勒城又是洛林公爵的主要治地之一，產業發展迅速，公爵在當地建有城堡。還有亨利二世也想把此城建爲第二個南希市，鼓勵年輕藝術家到此工作。拉圖爾和他太太在這裡長期生活與創作，故能得到有錢的小貴族的支持，保證其收入，也能進臻社會上層。

然而好景不長，文藝花朵正在倫勒燦開之際，一六三〇年以後突然中斷，洛林地區成了三十年戰爭主要的戰場之一，戰況特別慘烈。法王路易十三的丞相黎賽留在一六三三年起決定將之佔領，從此，法國人、瑞典人，法蘭西帝國，與洛林地區的公國以及其他歐洲列強都在倫勒城周圍對陣，好不容易發展出來的城市在一六三八年軍隊包圍時焚毀。

老人　1618～1620 年　油畫畫布　91×60.5cm　舊金山美術館藏（右頁圖）

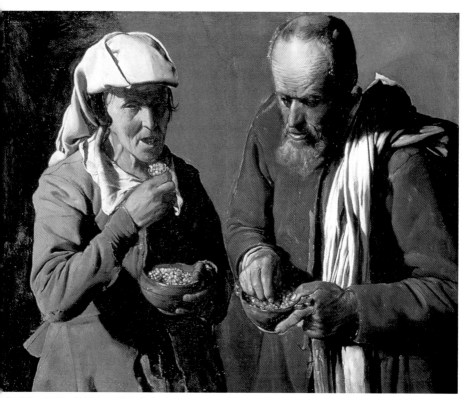

食豆者　1620～1622 年　油畫畫布　74×87cm　柏林國立美術館藏（上圖）

老人（局部）　1618～1620 年　油畫畫布　91×60.5cm　舊金山美術館藏（左頁圖）

　　喬治・德・拉圖爾在倫勒城兵荒馬亂，民不聊生時，因其富
裕和社會關係，得以在一六三八年和一六四〇年時遠離。據史家
在一九七九年所發現的文獻，證明他在一六三九年時出現於巴
黎。拉圖爾生活在法國人的管轄下，這位原來屬洛林地方的畫家，
成爲法王轄下洛林總督亨利・德・拉費得——桑奈特元帥寵愛的
藝術家之一。

喬治・德・拉圖爾的發現
是美術史上的榮光和大事件

　　喬治・德・拉圖爾進到繪畫史遲至一九一五年。這位生前享

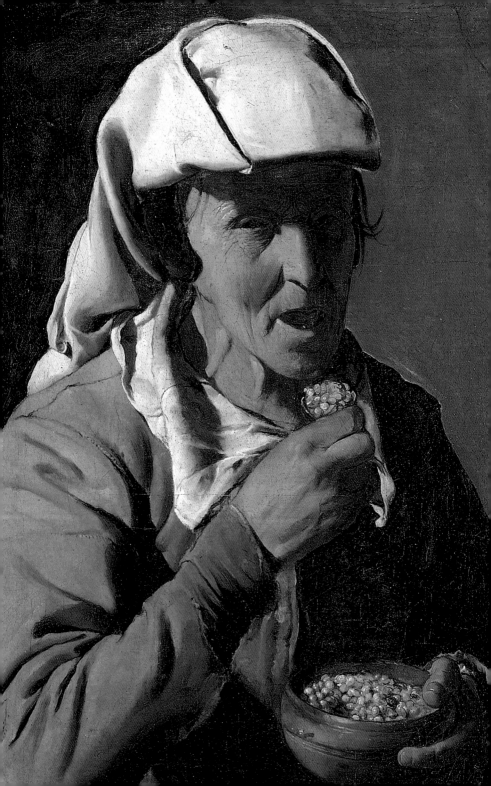

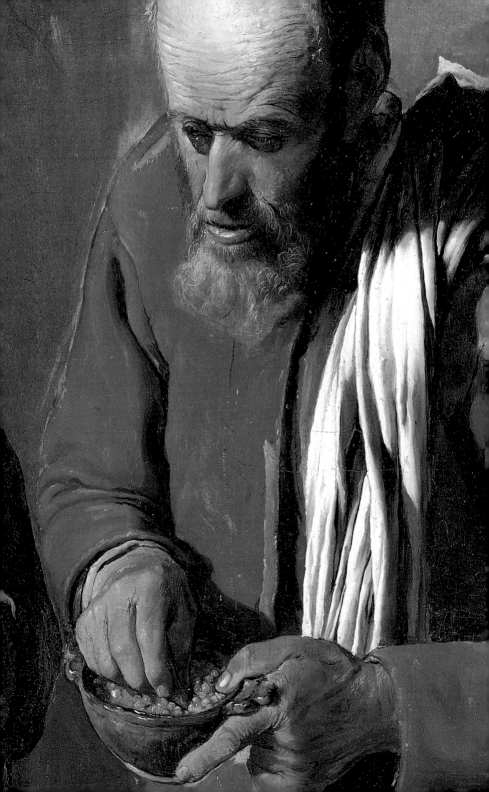

有名望的畫家，在一六五二年去世之後，就被遺忘在陰影裡，是件不可思議的事。在長達兩個世紀當中，他的名字只偶爾被洛林地區的幾個學者提到。特別是一七五一年，本篤會修士多姆·卡爾梅特（Dom Calmet）與一八六三年的建築家佐利（Joly）。但，僅僅是提到他的名字而已，沒有其他解釋。一九一五年，德國美術史家厄爾曼·握斯（Hermann Voss）憑其異人的直覺，感到南特美術館的二件簽有拉圖爾名字的畫，與勒恩美術館的一件〈新生兒〉，應出自一個畫家的手筆，因而提出他的看法。這在當時是一大膽的假定，也開啓了美術史上的這一大發現。

握斯認定的這三件作品經查驗終歸於原作者德·拉圖爾之名，但這也只是一個漫長的起點而已，還要等待幾代專家學者耐心、熱情的探索，才又得到更多的作品實據，所有的研究至今又幾近一個世紀。德·拉圖爾最初畫作簡介由法國人德蒙（L. Demonts）編出。一九二〇年初，郎椎（P. Landry）在南特美術館又發現一件〈有蒼蠅的手搖琴者〉認爲應是德·拉圖爾作品，在此之前這畫一直被認爲是西班牙大師的畫。一九二六年，他又發現一件〈作弊者－紅方塊 A〉，由羅浮宮美術館隨之買下。握斯在一九三一年再度爲文，認爲拉圖爾在夜光畫之外，也畫有日光的作品。由於打破了過去認定的德·拉圖爾只畫「夜光」的框框定見，尋找屬於他作品的範圍隨之加大，並屢有新發現。美術館是藏匿他作品的地方。

帶狗的手搖琴者　1620～1622 年　油畫畫布　186×120cm　法國貝格美術館藏（右頁圖）

45

聖彼得（仿作）
原作：1624年
法國阿爾比土魯斯·
羅特列克美術館藏
（左圖）

聖猶大·達蝶　1624年
油畫畫布　62×51cm
法國阿爾比土魯斯·羅
特列克美術館藏
（右頁圖）

初期畫作以極端寫實主義
的手法表現貧窮人的世界

　　喬治·德·拉圖爾的初期作品，在人物形象上的描繪是相當
寫實的，他追隨卡拉瓦喬（Canavage），或十六世紀歐北方面的某
些藝術家，如德國畫家杜勒（Albreeht Durer）等的面目是很明顯
的。專家們把這類畫界定在一六一五至二〇年，或一六二〇至二
五年這一段。

　　德·拉圖爾初期畫過一組「使徒像」（Les Apohes），或稱「阿

爾比」（Albi）系列者。原來有十三幅，現在只找到五件原作，這些畫被認爲是他最初期的作品。依其表現的粗獷和幾乎帶有暴力的情況看，有強烈的自然主義傾向。同一形式的人物再現於〈樂師們的爭吵〉（La Rixe de Musiciens），這是件風俗化的作品。德・拉圖爾對貧窮階級人物的生活，有種愛好，〈食豆者〉（Les Mangews de pois）即是最佳之例，這畫的調子不同於別的，但十分的悲劇，激起人們對不幸命運的反思。過去史家依發現，把德・拉圖爾的所有最初作品，統統歸之於晝光的畫題，這樣的作法目前認爲是很概括的，實際上有些畫無法那樣歸類，例如〈繳稅〉（L'angent

圖見 32、33 頁

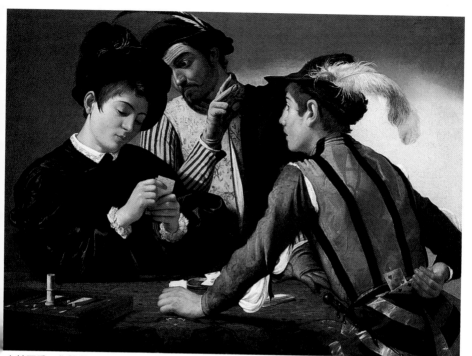

卡拉瓦喬　作弊者　1594 年　油畫畫布　94.3×131.1cm　美國瓦司堡金貝爾美術館藏

Verse），畫家所描繪的是關於繳稅或付債的情景，另一特殊性是
這幅畫德‧拉圖爾開始了夜光主題的描繪。其空間的多層組合，
畫上視點，製作手法等都已顯示和他以往所追隨的卡拉瓦喬之藝
術和其他北歐畫家等不同，已有他個人的獨立表現。

拉圖爾與卡拉瓦喬

　　這裡略談一下拉圖爾和卡拉瓦喬的簡單關係。

　　卡拉瓦喬，約生於一五七一年至一六一〇年之間，原名：米
開朗基羅‧梅里西（Miclielangelo Merisi）爲了對照這兩畫家的異
同，可以選用卡拉瓦喬的〈相命人〉（原屬路易十四，現歸羅浮
宮收藏）與〈作弊者〉（今在 Fort Worth, Kimbell 美術館）以資比

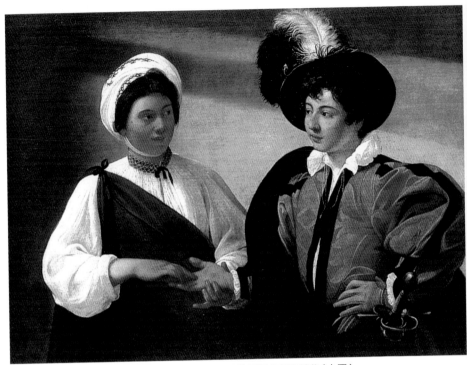

卡拉瓦喬　相命人　1596～1597年　油畫畫布　巴黎羅浮宮美術館藏（上圖）
卡拉瓦喬　相命人（局部）　1596～1597年　油畫畫布　巴黎羅浮宮美術館藏（右頁圖）

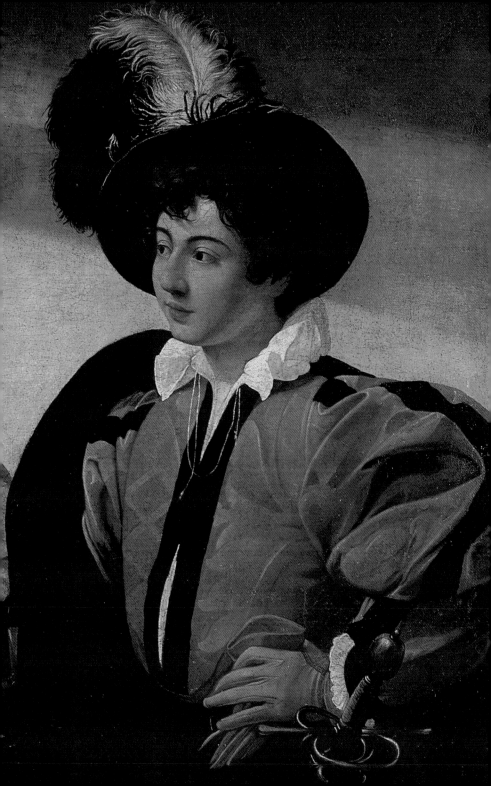

較。卡拉瓦喬只活到三十九歲，在其短暫的一生中，以表現生活現實和捕捉光影變化的作品，對抗當時只會因襲傳統繪畫的卡拉齊兄弟的主流風格，給逐漸末落的十七世紀義大利美術帶來新鮮的活力，已被認為是十七世紀巴洛克藝術的主要畫家，其影響形成了後世史家所謂的「卡拉瓦喬派」。許多低地國或西班牙畫家當時到羅馬去研究他的作品，追隨他的風格。法國方面的也不例外，有巫葉（Vouet）、杜尼葉（Tournier），瓦隆丹（Valentin）等，拉圖爾與這些畫家差不多生活在一代，是否也到過羅馬？史家一直在爭論這個問題。依他作品〈女相命人〉，玩牌中的〈作弊者〉，其取自現實生活場景，對光影所表現出的熱情，都叫人難於排除他與卡拉瓦喬的緊密關係。但也因他有強烈的自我個性，遂又能獨立於卡拉瓦喬之外。

喬治‧德‧拉圖爾的使徒系列原屬阿爾比主教堂中的組畫，新近被發現者有〈聖猶大‧達蝶〉（St. Jude Thaddee），現為法國南部土魯斯‧羅特列克（Toulouse-Lautrec）美術館收藏。此件作品，在聖人的鬍子部分已有些磨損，比不上該館的另一件作品〈聖傑克‧勒密諾〉（St. Jacques Le Minem，按勒密諾，以小寫名詞說，有礦工之意，即礦工聖傑克）保存得好。從現有的原作看，此件顯見畫家對真實人物的精謹細緻的描寫力與概括力，一點也不苟且，並且也展現他對幾何構成的關注，在他長期的創作生涯中，是德‧拉圖爾風格的精神力量之一。從圖像上看，禿頂的前額置於四分之一的圓上，與聖人肩上所持的銳利刀戟，形成造型上極美的韻律。畫家以相當概略又大膽的手法來顯現真實，這真實不只是外表上的，而且也是觸及到心裡上的，因此，我們也看到這聖者在容顏上流露的專注，狡慧，和頑固的神情。德‧拉圖爾的描寫深入而優雅，連衣服上的小飾帶也不放過的，並使之呈露在土赭色，灰黃色的暗淡色階上，譜成一和諧的畫面。此幅畫從人物所攜的戟等兵器，經辨認是聖人無疑，過去被錯誤判斷為聖馬修（St. Matthieu），現經查證為〈聖猶大‧達蝶〉。

圖見47頁

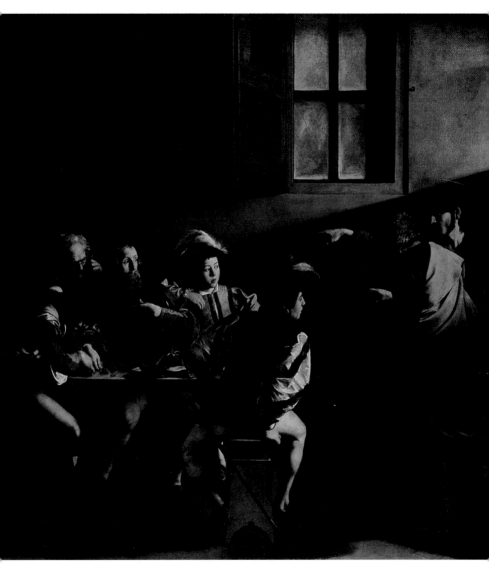

卡拉瓦喬　聖馬太的召喚　1599～1600 年　羅馬聖路加法蘭傑亞教堂禮拜堂

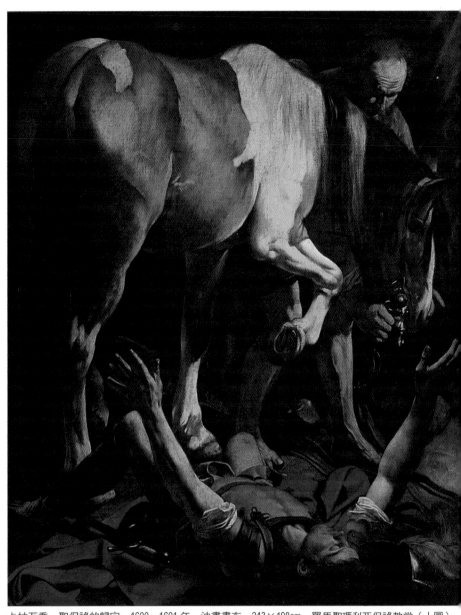

卡拉瓦喬　聖保祿的歸宗　1600～1601 年　油畫畫布　243×198cm　羅馬聖瑪利亞保祿教堂（上圖）
卡拉瓦喬　聖母之死　1605～1606 年　油畫畫布　369×245cm　巴黎羅浮宮美術館藏（右頁圖）

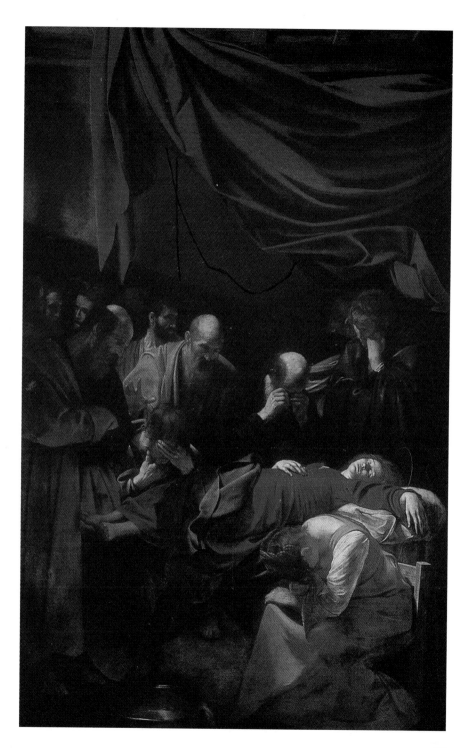

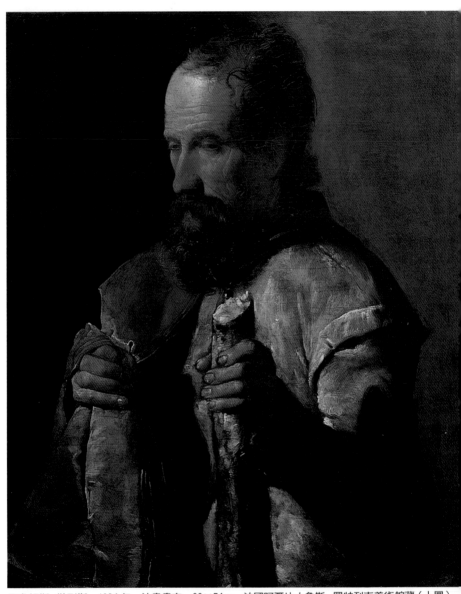

聖詹姆斯‧勒列斯　1624 年　油畫畫布　66×54cm　法國阿爾比土魯斯‧羅特列克美術館藏（上圖）
聖詹姆斯‧勒列斯（局部）　1624 年　油畫畫布　66×54cm　法國阿爾比土魯斯‧羅特列克美術館藏
（右頁圖）

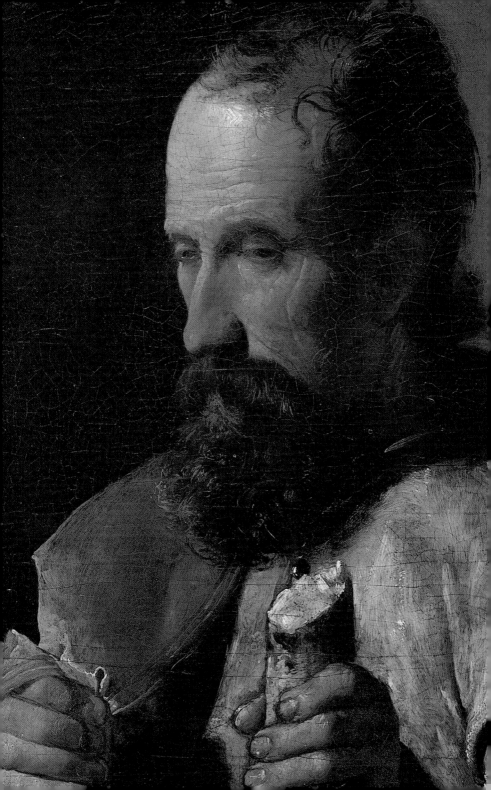

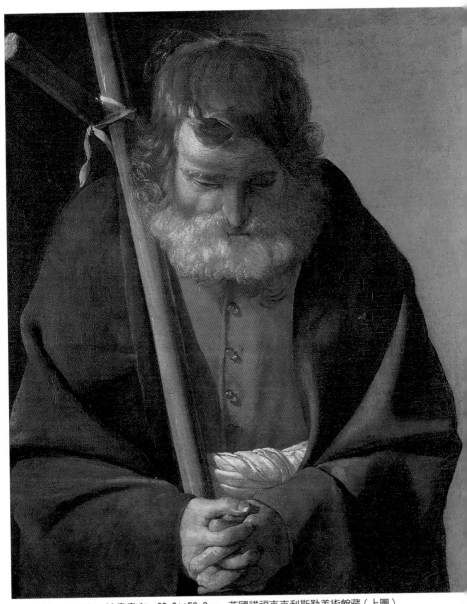

聖菲力普　1624 年　油畫畫布　63.3×53.3cm　英國諾福克克利斯勒美術館藏（上圖）

聖菲力普（局部）　1624 年　油畫畫布　英國諾福克克利斯勒美術館藏（右頁圖）

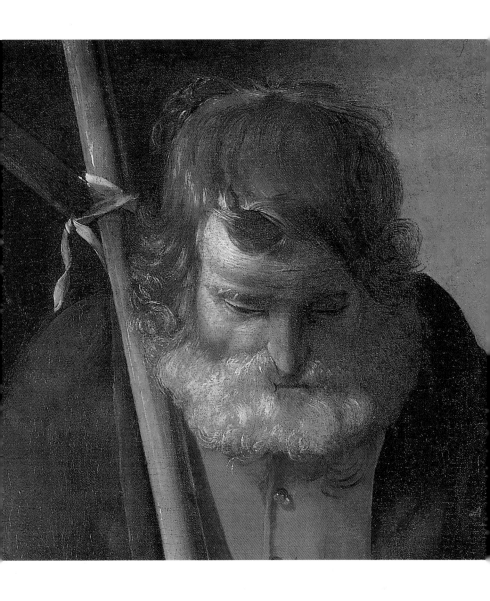

圖見 63～65 頁　　喬治・德・拉圖爾早期的另一傑作〈樂師們的爭吵〉現為洛
杉磯的蓋提美術館收藏。此幅畫先被認識的是在桑貝利
（Chambeing）美術館的一件忠實仿作開始，仿作冰冷而平淡，不
像原作的熱烈和生動。〈樂師們的爭吵〉主題明晰，氣氛神秘，
描繪兩個街頭樂師的相鬥，旁邊有三位觀者，畫家以充滿悲喜劇
的動作和表情描繪他們。左邊的樂師顯然是位年老盲人，揮動手

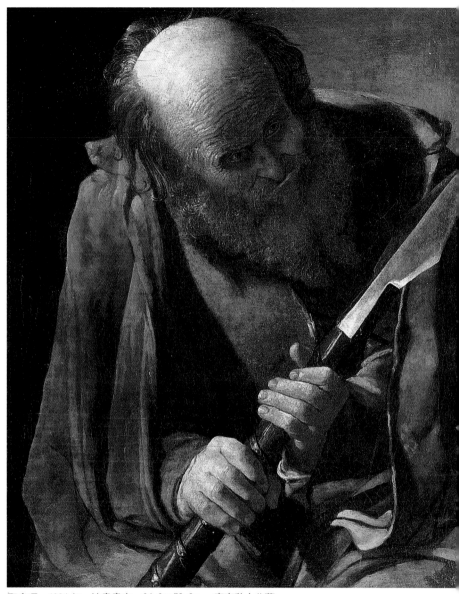

聖多瑪　1624 年　油畫畫布　64.6×53.9cm　東京私人收藏

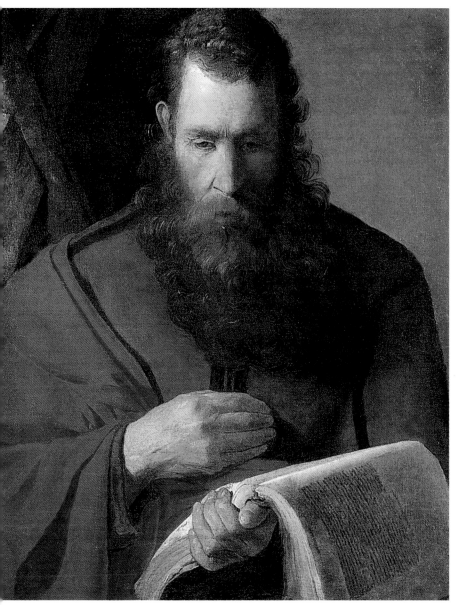

安德魯　1624 年　油畫畫布　倫敦華爾波爾美術館藏

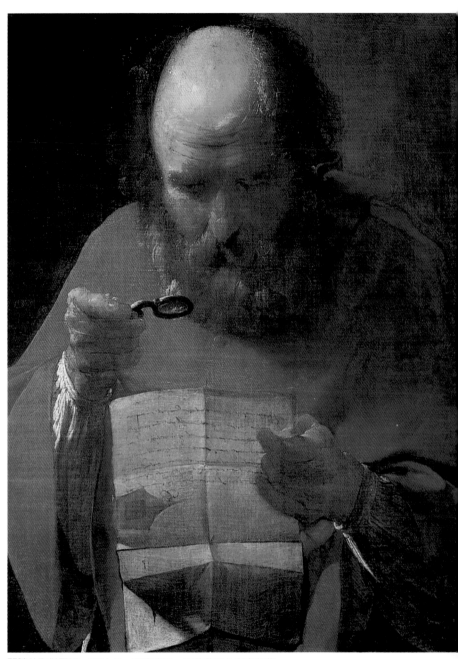

閱讀的聖傑羅姆　1624 年　油畫畫布　伊莉莎白 II 皇家收藏

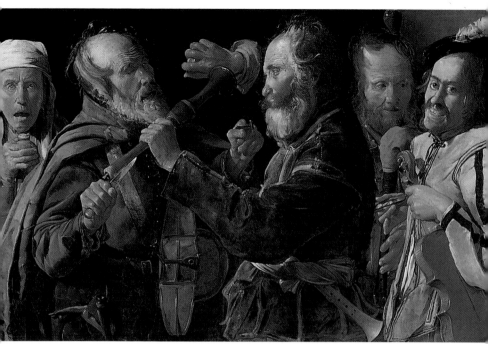

樂師們的爭吵　1625〜1627 年　油畫畫布　94×104cm　洛杉磯蓋提美術館藏

上一把明亮的刀，另一個則手執樂器抵擋他；那樂器說明他是位長笛手，而他高舉的右手拿的似乎是個檸檬，想以此檸檬汁噴灑在攻擊他的對手眼上，目的在揭穿他是假盲者，以逼他眼睛睜開。

〈樂師們的爭吵〉這個主題，德·拉圖爾顯然取自當時一位著名銅版畫家賈各·德·貝隆哲（Jacques de Bellange）的作品〈乞丐和朝聖者的爭鬥〉（La Rixe d'un Mendiant et d'un Pelerin），或馬修·梅里昂（Mathieu Merian）另一件畫中所提到的〈一個乞丐嫉妒另一個乞丐〉，拉圖爾可以說受到這類教誨性諺語的吸引，而畫了他的作品。所謂一個不幸的人受到比他更不幸的人嫉妒，他就沒有那麼不幸了！拉圖爾此作，在正相鬥的兩樂師之旁，其右邊是個提琴師，他以觀者的地位，似乎對這現象提出嘲笑；左邊，

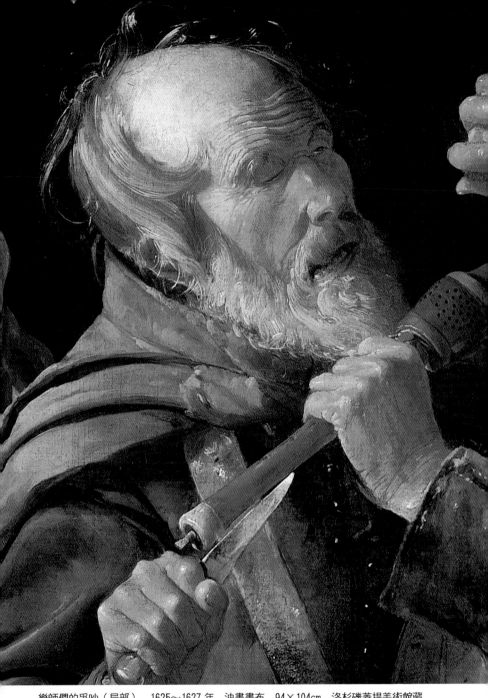

樂師們的爭吵（局部）　1625～1627 年　油畫畫布　94×104cm　洛杉磯蓋提美術館藏
（上圖及右頁圖）

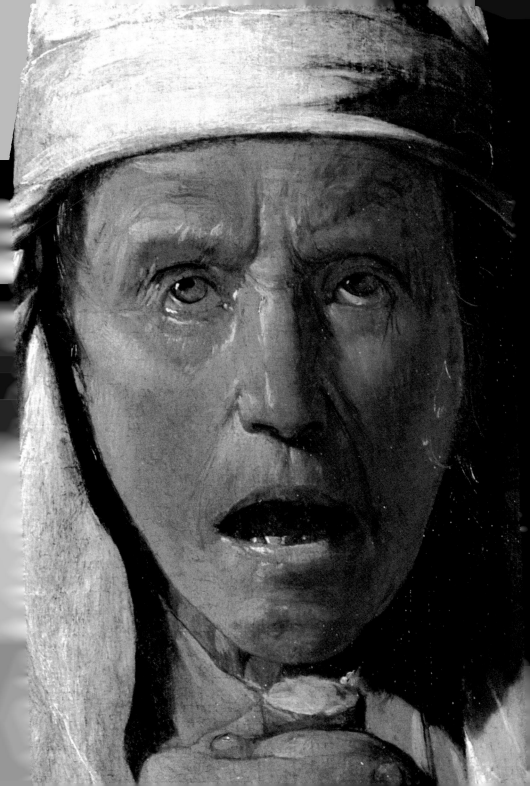

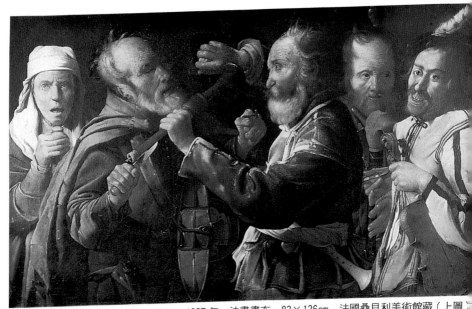

樂師們的爭吵（仿作）　原作：1625〜1627年　油畫畫布　83×136cm　法國桑貝利美術館藏（上圖）
有挎包的手搖琴者　1628〜1630年　油畫畫布　法國查爾斯・菲利市立美術館藏（右頁圖）

是畫家此畫中最精美的片段，畫一女性對爭吵的人表現出極度的悲嘆。

　　從構圖上看，〈樂師們的爭吵〉嚴密、緊湊。人物排成一列，就像舞台上的橫幅帷幕畫，每個人直立半身，頭也在同一水平面上，由此而再分出近景和次近景。這畫與他的使徒畫系列有眾多類似之處，例如長而捲曲的手掌接近〈聖菲力普〉，衣服紋理組織的刷塗使人想到〈聖傑克・勒密諾〉。專家由〈樂師們的爭吵〉和眾使徒像的一些近似點，因而判斷這些畫大概成之於一六二○年至一六二五年之間。圖見58頁

　　〈食豆者〉這畫再現於一九七五年，是拉圖爾晚近被發現的

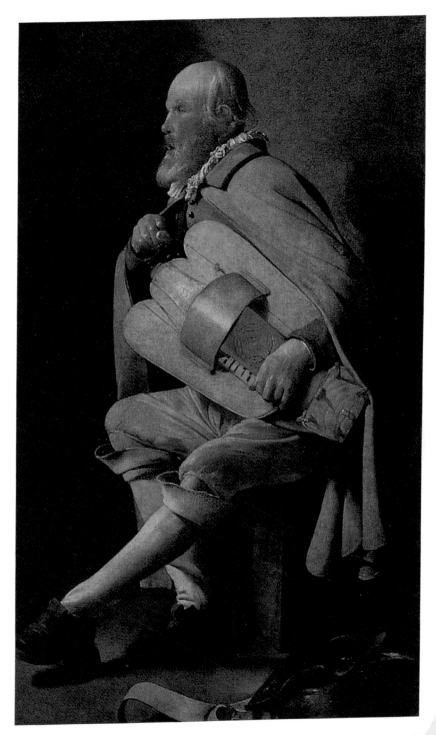

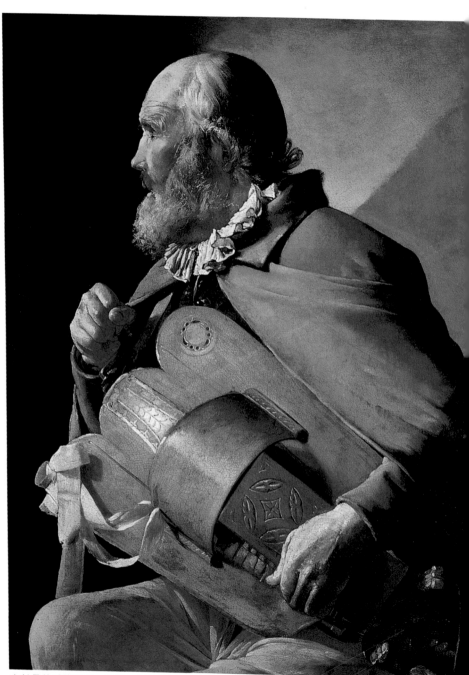

有絲帶的手搖琴者　1630～1632 年　油畫畫布　84.7×61cm　馬德里普拉多美術館藏

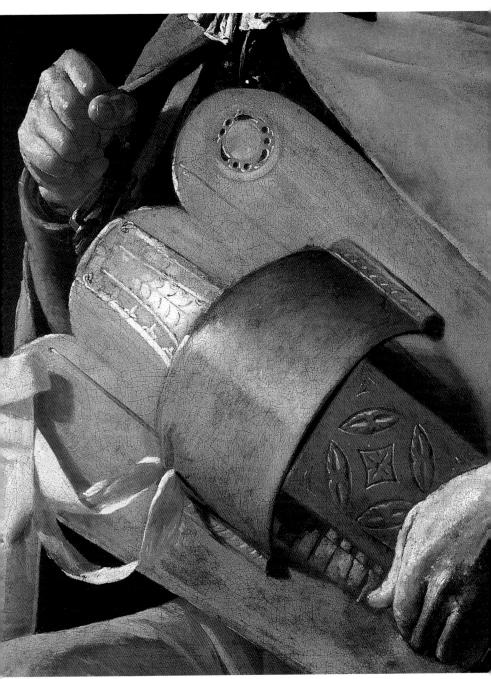

繫絲帶的手搖琴者（局部） 1630～1632 年 油畫畫布 84.7×61cm 馬德里普拉多美術館藏

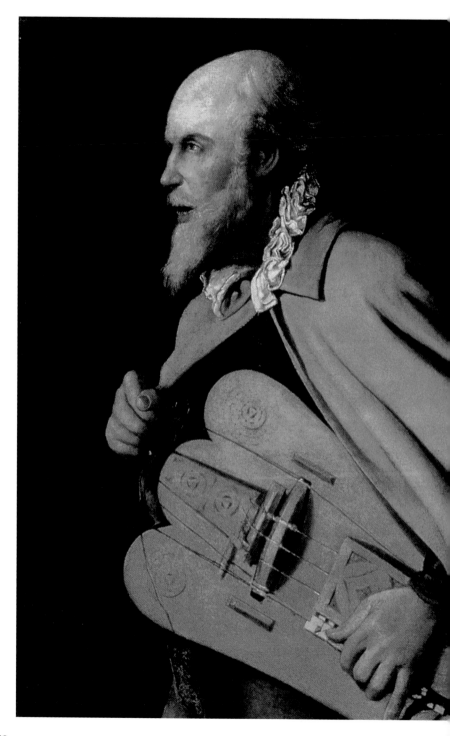

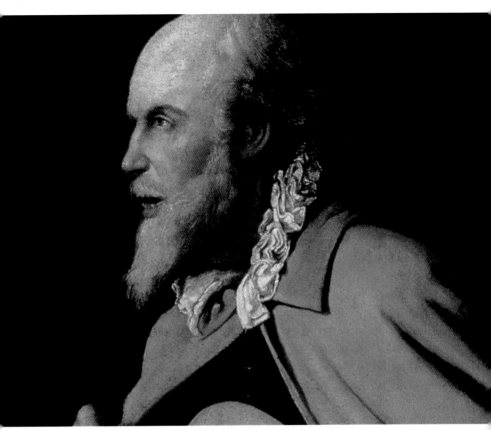

手搖琴樂師（局部）　布魯塞爾皇家美術館藏（上圖）
手搖琴樂師　布魯塞爾皇家美術館藏（左頁圖）

作品之一，隨即被柏林美術館買去。此作在描繪貧窮的不幸者之
生活予人以極深刻的印象。畫家突出貧窮者的衣著和可憐的餐
食。與他的〈樂師們的手吵〉和〈手搖琴者〉等兩畫有些不同，
這類人物，拉圖爾因他們的職業之故，有意強調他們的裝扮。〈食
豆者〉則與之相反，描繪貧窮人的簡陋和一無所有的可憐相。他
對無產小民的刻畫有種殘酷的客觀真實，幾乎像外科醫生的解剖
刀一般。全畫舖以暖色調，人物被一種暗淡的紅光照著，顯見於
灰褐的背景上，色調雖暖，卻帶冰冷的效果。特別是來自旁側的

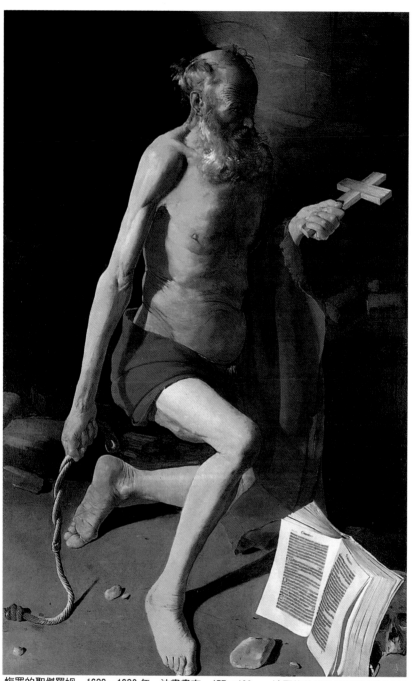

悔罪的聖傑羅姆　1628～1630 年　油畫畫布　157×100cm　法國格倫諾柏美術館藏（上圖）
悔罪的聖傑羅姆（局部）　1628～1630 年　油畫畫布　法國格倫諾柏美術館藏（右頁圖）

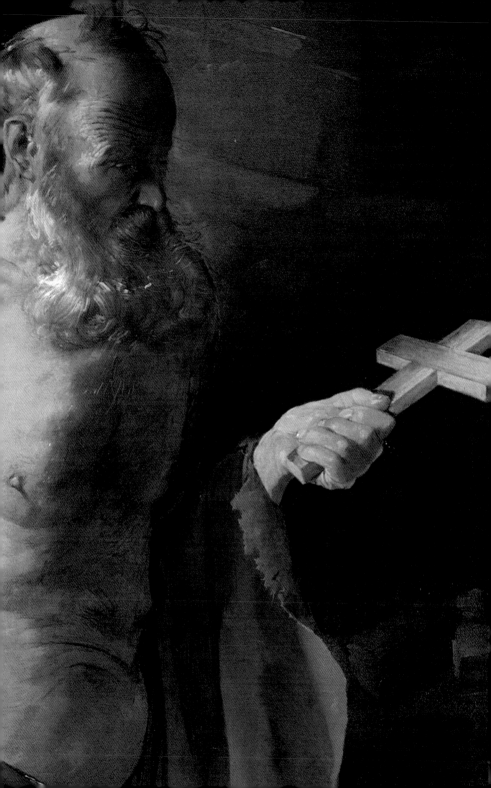

無情的亮光照著一對老人的頭臉、食物，使這悲劇更呈現在人們眼前。這幅畫與拉圖爾其他人物組畫又有些不同，兩個人物之間好像沒有什麼聯繫，各自封閉在自己孤獨的意識世界中，唯一的共同姿態是他們手中所持的碗中之豆，也是畫中的主要重點。因爲有這些因素，〈食豆者〉在過去曾被從中間切開成二畫，後又被一極高明的修復專家合爲一體，幾達天衣無縫。

　　喬治・德・拉圖爾的畫在過去不少被張冠李戴，〈繳稅〉即是一例，這畫最初被列爲荷蘭畫家宏德賀斯特（Geand Honthorst）的作品，接著又改爲佛拉若畫家隆布特（Theodone Rombouts）所畫，遲至一九七〇年才定爲德・拉圖爾作。史家認爲這畫是他最重要的作品之發現，也是最美的畫之一。一方面，此畫被保存得特別良好，另方面這畫給後人留下不少他創作理念的問題。從畫面判斷〈繳稅〉是拉圖爾繪畫生涯表現夜光的初期之作，他的作品分成二組，從畫光到夜光畫，一直被認爲是個通則。這畫的主題也有不同的爭論與各種假設，如：付贖金，繳戰爭稅，或屬宗教情節，例左邊坐著，手抓錢袋者被認爲是叛逆的耶穌門徒猶大。這些看法隨之被否定，現代專家簡單地視爲，拉圖爾所要畫的只不過在表現一些低微收入者向放高利貸者繳款，或者付稅，或者向官府繳錢。畫中人物的組構，空間處理，燭光的照明，使這畫在十七世紀上半的歐洲繪畫中成爲最具震撼力的創作品之一。

　　由上述此畫看，德・拉圖爾與卡拉瓦喬的繪畫在這時已有些距離，和羅馬藝術圈流行的風格也很不同，這幅畫反而使人想到與低地國荷蘭畫家的強烈連繫。畫照明的光燭，約在一五三〇年時有盧卡斯・德・賴特（Lucas de Leyde）或詹・科奈利斯（Jan Cornelis）及維賀梅彥（Vermeyen）等人出現。此外，雷梅斯瓦勒（Marinus Ven Reymersaele）也畫過貨幣兌換商、收稅人，畫中的前景擺些紙張或錢幣的靜物，與德・拉圖爾的〈繳稅〉一畫很同

悔罪的聖傑羅姆　1630～1632年　油畫畫布　152×109cm　斯德哥爾摩國立美術館藏（右頁圖）

74

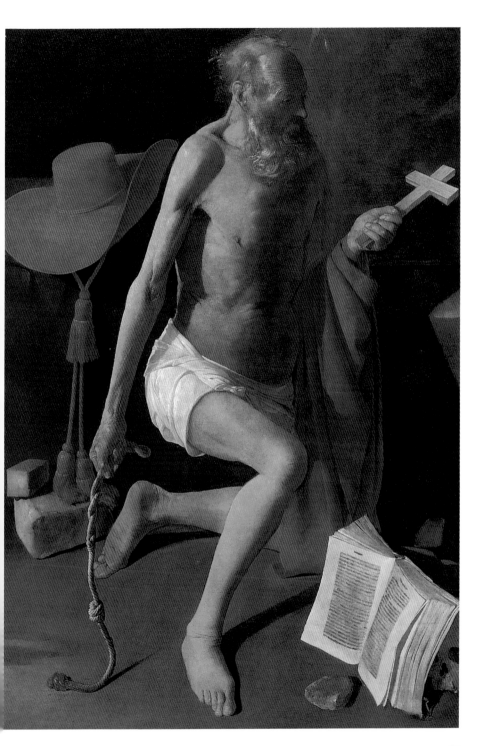

悔罪的聖傑羅姆（局部）
1630～1632 年
油畫畫布　152×109cm
斯德哥爾摩
國立美術館藏

趣。說來〈繳稅〉應是北方畫家喜歡的畫題，這就引起人們想知
道他是否可能看過這些畫的事實，若有，當在何處，何時？史家
一時還是找不到答案，依舊很神秘。面對此畫我們被這畫的嚴謹、
和諧所打動，空間部分的完美組成也很奇特，與那些安定輝煌的
人物的晃動相襯，全畫處在紅色色階變化以及棕色與細致的橙紅
色氣氛當中，而且筆觸掌握自如，變化無窮，令人玩味。這幅畫
是出自一個作畫經驗甚豐的老手？亦或毫無經驗的新手之反覆摸

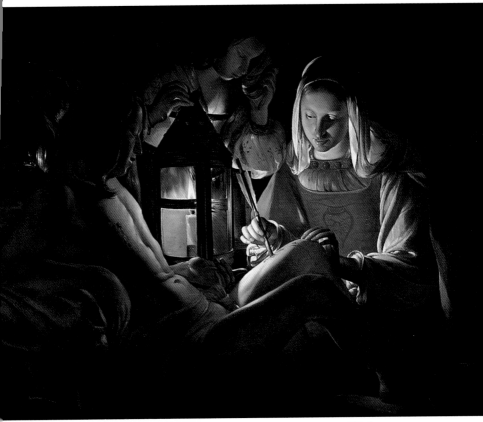

伊琳為聖賽巴斯汀療傷（傳拉圖爾作）　1630～1633 年　油畫畫布　104.8×139.4cm
美國瓦司堡金貝爾美術館藏

索而成的作品？這仍是令專家困惑的事。再者，此作有一簽寫成
畫的日期，只是色澤漫氾，使得左下的數字不可辨，專家的猜讀
有：一六四一、一六四二、一六四三或一六二一，很是不同，若
取一六二一，時年廿八歲，似比較能接得上「使徒像」系列畫、
〈樂師們的爭吵〉等。這樣說來，畫家畫此畫時帶有更多的試驗
性質與概況畫面的能力，也是由半成熟漸臻完美之作。〈繳稅〉
現藏烏克蘭利夫（Lviv）美術學院美術館。

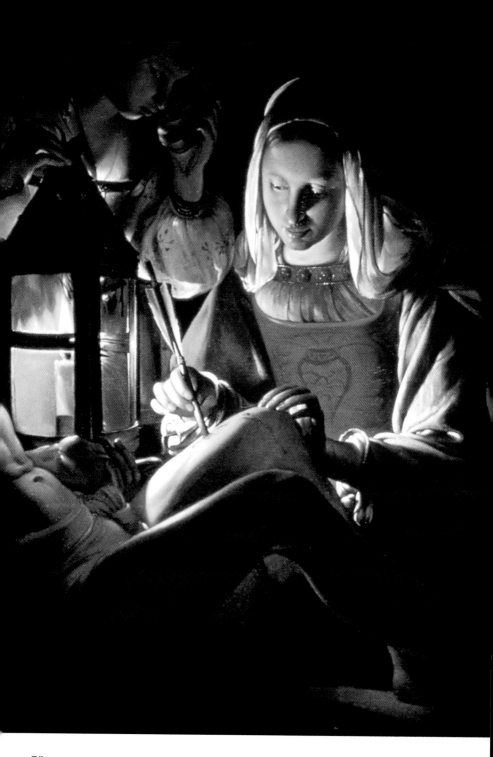

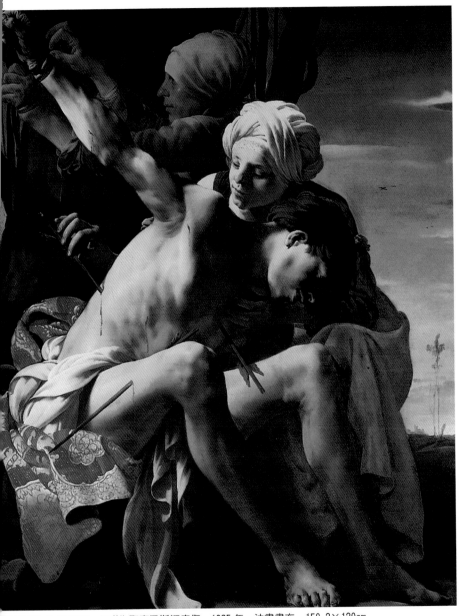

漢德瑞克·布拉格爾　伊琳為聖賽巴斯汀療傷　1625 年　油畫畫布　150.2×120cm
美國奧伯林學院藏（上圖）
尹琳為聖賽巴斯汀療傷（傳拉圖爾作）（局部）　1630～1633 年　油畫畫布
104.8×139.4cm　美國瓦司堡金貝爾美術館藏（左頁圖）

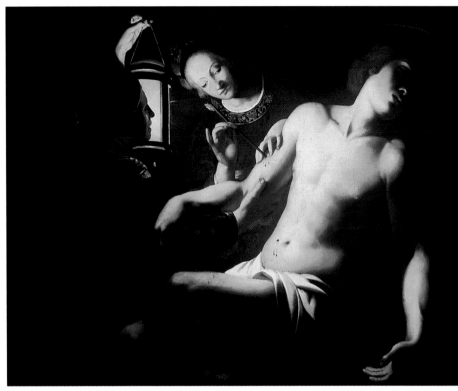

伊琳為聖賽巴斯汀療傷　作者不詳　1630 年　油畫畫布　124.5×160cm　美國鮑伯瓊斯大學藏

極醜和可怕的逼真：街頭賣藝的老年樂師

　　十七世紀上半，在低地國荷蘭和洛林地區，繪畫上表現真實
是大家喜歡看的，拉圖爾畫過幾次老盲人彈奏樂器的主題，完成
的時間有些不同。〈帶狗的手搖琴者〉，是不朽且令人印象深刻的 圖見 45 頁
名品，風格上與〈食豆者〉、〈手搖琴樂師〉又是一體的。原畫保 圖見 70、71 頁
存的情況甚差，又被重塗過，所保留的景說明屬音樂家的一項聚
會，類似〈樂師們的爭吵〉。另一〈有蒼蠅的手搖琴者〉部分與 圖見 16～19 頁
上畫不同，對象溫和些，繪染上優雅的灰，金和玫瑰的色澤，筆

圖見 67 頁

法纖細，因此又接近一件〈有拎包的手搖琴者〉，只是這幅沒有那麼出色。

　　至於那件〈有絲帶的手搖琴者〉，原先坐著的姿態被剪去了一部分。這件作品的人物形象盈滿，表達手法也豐富，專家認為似乎是此類畫的較晚期之作。從這些有關年老樂師的描繪上看，拉圖爾的畫是種極端的，近乎使人覺得害怕的真實，他以筆的尖銳，奇妙的繪寫，捕捉一種來自側面的冷靜光線來突顯物象，並以幾何形組成畫面，由之使各畫的意念相接近。極端寫實主義的畫還有二件有關聖傑羅姆的人物，一在瑞典的斯德哥爾摩，一在法國的格倫諾柏，前者的形象較溫和圓融，顯係獲得較晚，此件畫裡又有寬廣的紅色主教帽，被推想可能是路易十三丞相黎賽留所曾擁有的收藏。後者畫面較窄長，少了一個紅色主教帽（英國

圖見 62 頁

王室也收藏有一件〈閱讀的聖傑羅姆〉）。

　　喬治‧德‧拉圖爾所畫的〈手搖琴者〉又名〈有帽子的手搖琴者〉，或〈有蒼蠅的手搖琴者〉，後二者都是根據畫中有此物可

圖見 102 頁

識別而取的。這畫現藏南特美術館（按該館還有他一件〈聖約瑟夫的夢幻〉），原作最初屬該市的一位卡古爾特（F. Cacault，一七四三～一八〇五），其兄弟皮葉在一八一〇年時賣給南特市。十九世紀起，寫實主義思潮漸興，這畫備受讚美，人們急想找到作畫人，於是說是屬於西班牙畫派大師穆里羅（Murillo），維拉士貴茲（Velazquez），或黎貝拉（Ribera），甚至還認為是朱巴蘭（Zubara'n）所畫。直到一九三一年才成為拉圖爾畫光畫的傑作。不久這畫被看成是洛林地區寫實主義的代表，斯旦達爾（Stendhal）說是「極醜的和可怕的逼真」。

　　看過畫的人們首先被這人物的特殊和精煉所吸引，這位街頭樂師娛樂閒逛的路人。穿著粉紅有黃飾帶的寬管褲，綁腿是淺白色，內露緊身衣的兩顆玻璃扣，頸上套有褶領，尚稱完好的灰亮披風，而置於腳側地上的朱紅色帽有二根長羽毛。老人正搖彈一美妙的樂器，上飾刻薔薇花與玫瑰色彩帶。他扭曲的臉，張嘴露

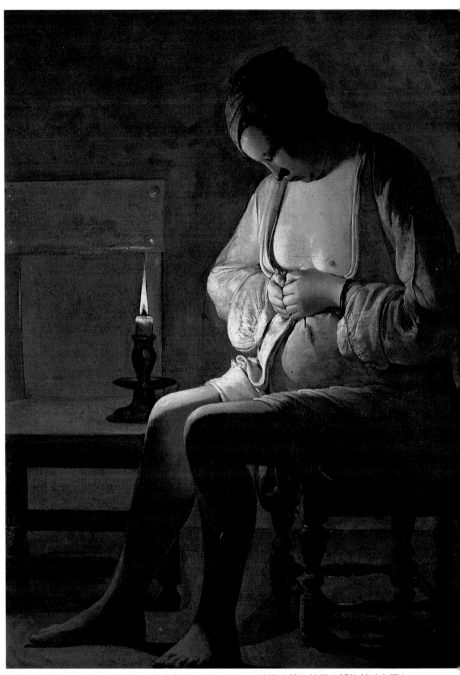

捉蝨子的婦女　1630～1634 年　油畫畫布　120×90cm　法國南希洛林歷史博物館（上圖）
捉蝨子的婦女（局部）　1630～1634 年　油畫畫布　120×90cm　法國南希洛林歷史博物館（右頁圖）

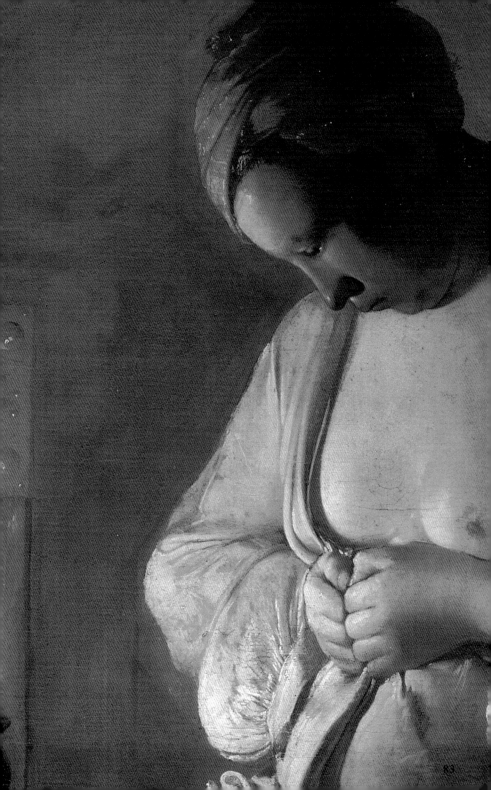

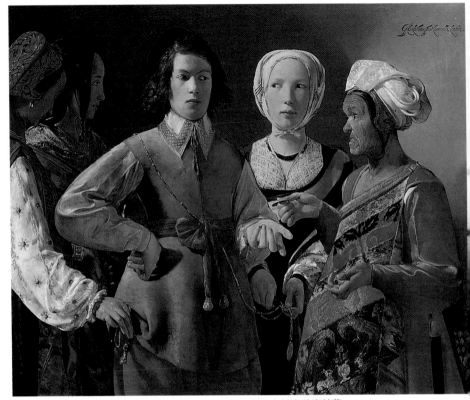

女相命人　1630～1634 年　油畫畫布　102×123cm　紐約大都會美術館藏

牙，顯示樂師正入神地彈唱，流露出一種真實的力量。畫家以這麼一件微妙的作品呈諸公眾。由之又可看出德·拉圖爾的寫實仍帶有那個時代還留下的「矯飾主義」（Mannerism）風格。這可從其銀灰、金沙、珊瑚紅等纖細色彩，或扭曲，變形的容貌，還有雅緻的朱砂帽，以及在地上投出影子的彎曲羽毛上看出。論其寫實之細膩技巧，當然我們也不要忘記停在老人左側衣角上的一隻栩栩如生的小蒼蠅！

　　一九八八年巴黎拍賣市場出現了拉圖爾的〈聖多瑪〉，又名〈執矛的聖人〉，由於價太高，經政府呼籲，國人集腋成裘買下，爲羅浮宮多增了一件畫家作品。〈聖多瑪〉在拉圖爾作品編年是屬什麼時候？專家認爲接近〈女相命人〉一作，這可由此兩件畫

圖見 27～29 頁

相命人（局部）
30～1634 年
畫畫布
2×123cm
約大都會美術館藏

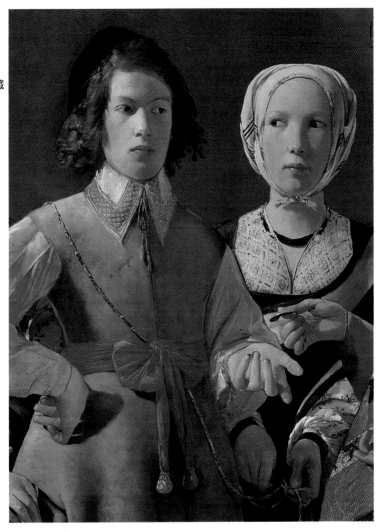

亮背景上同一式的書寫文字的簽名比較出來。但〈聖多瑪〉有些
更繪畫性的東西，畫家不太在意素描的細部，以留給筆觸有更多
的發揮空間，而且在量感的結構上也更堅實。這些特性使人想到
那兩件〈作弊者〉，在肩部和緊身皮衣也有相同的處理法，因此
專家推斷〈聖多瑪〉可能畫一六三二至三五年之間。這畫表現出
他結合粗線與細緻的真實主義作風，並以此迷惑人。構圖也是極

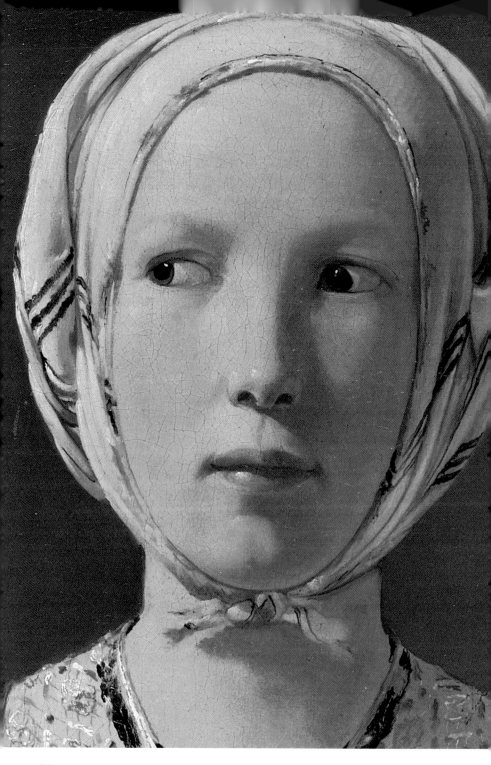

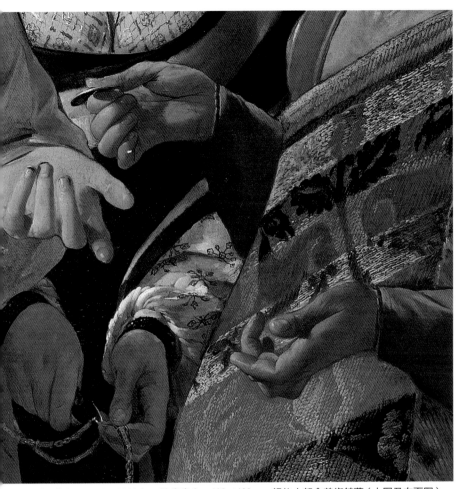

相命人（局部） 1630～1634 年 油畫畫布 102×123cm 紐約大都會美術館藏（上圖及左頁圖）

別致的，畫家要玩斜面、單純化對象至幾何效果，這樣，結構的
力量與空間的複合關係就同時產生。肩部線，手臂和肩膀內的變
形，近景手的捲曲，還有那像手風琴的鬆弛的小書等，都顯見一
張緊張的關係。還有他對光和色的處理也是奇特罕有的，初期畫
作那種生硬和強烈的光漸漸地變得溫熱而柔和，並包照所有的人
物和物象。結果是，拉圖爾以一系色調作畫，而有「紅色的畫家」

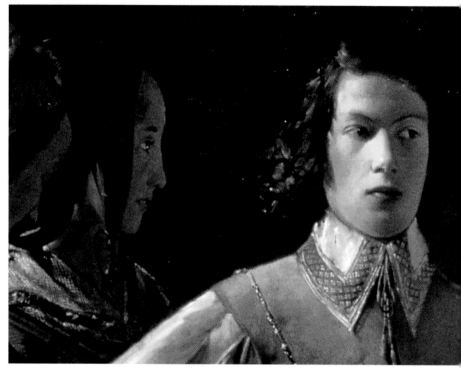

女相命人（局部）　1630～1634 年　油畫畫布　102×123cm　紐約大都會美術館藏

之稱。此中充滿變化的象牙色、金沙色、稻黃色、赤褐色與深灰的青，鋼的灰等產生對抗。〈聖多瑪〉與之後的〈女相命人〉在色彩表現上更細膩、響亮，是色彩主義的拉圖爾最華麗的成功作品之一。

登峰造極的傑作：〈作弊者〉與〈女相命人〉

　　德・拉圖爾畫兩幅〈聖傑羅姆〉，同樣的，〈作弊者〉也存在兩個版本。多一件，可能是畫家應僱客之請而畫，兩作之間大致相同，僅在撲克牌色、人物的手勢、衣著花色略爲不同。這兩畫

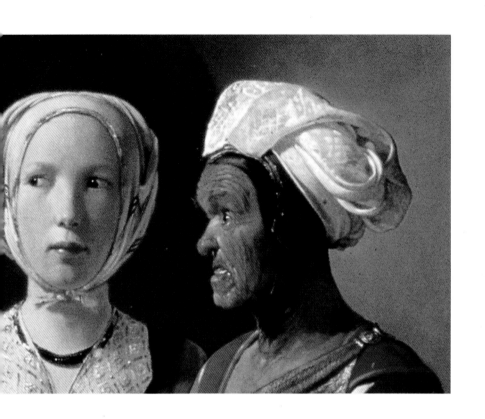

表現牌戲中年輕人的舞弊，我們看著似乎覺好玩，局中人則很認
真。內中人物的要角是一位穿著華美的高等妓女，一位侍女與左
邊的一位男人互相勾結，這人正從背後的腰帶中偷偷抽取一張
牌，右邊的對手完全不知情，只專心的看守自己手中的牌。依兩
畫畫面看，〈作弊者—黑梅花Ａ〉的一件，比起〈作弊者—紅方
塊Ａ〉的一件，在色調上更柔和輕淡，對比較少，心理上的特徵
也較弱，專家認爲可能是先畫的的一張；至於〈紅方塊Ａ〉的一
件，在構圖上有點移動，即左邊的三個人物在關係上較緊密，服
飾比較有變化，顏色更有效果，人物之間的神情也更緊張。此件

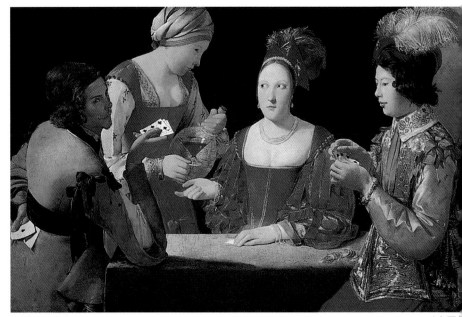

作弊者—黑梅花Ａ　1630～1634年　油畫畫布　97.8×156.2cm　美國瓦司堡金貝爾美術館藏（上圖
作弊者—黑梅花Ａ（局部）　1630～1634年　油畫畫布　97.8×156.2cm
美國瓦司堡金貝爾美術館藏（右頁圖）

畫現藏巴黎羅浮宮美術館（另一件藏 Fort Worth, Kimbell Art
Museum），作品本身極爲動人，專家認爲，極少的畫能像它說得
那麼飽滿豐富，畫家準確表現對象的感覺，也賦與美的顏色。德·
拉圖爾完全掌握自己的繪畫語言，深入人物內心世界當中，把玩
牌者的神情面貌，手的舞動，年輕人逸樂時的天真無所謂態度，
與用狡詐爲手段所贏者的態度，都有盡極的描繪。

　　我們再以此兩畫比較另一件〈女相命人〉，後者在顏色的表
現上更是登峰造極的傑作，專家認爲可能在上兩件〈作弊者〉畫
間創作的，這畫現藏紐約大都會美術館。畫中一位老波希米亞婦
人正用語言迷惑那天真的年輕人，此時在她旁邊的兩位年輕女同
謀趁他專注聽話時，偷取他的錢袋和剪斷他紀念章的佩鍊。畫的
背景在處理上與〈作弊者〉也有些同趣。〈女相命人〉露出奶色

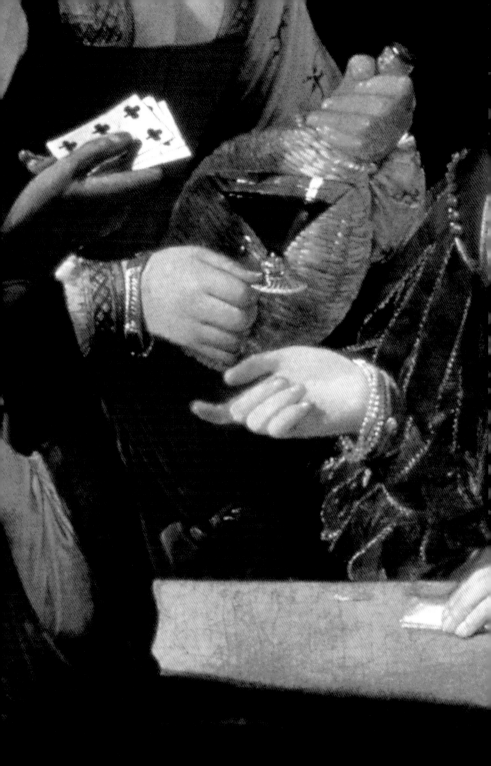

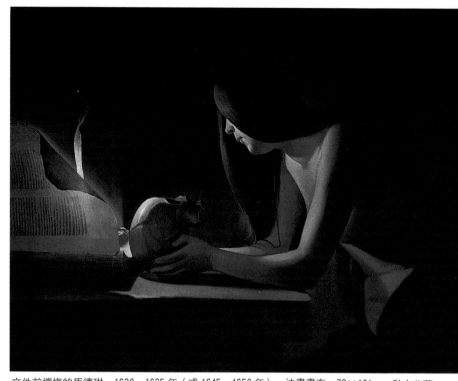

文件前懺悔的馬德琳　1630～1635 年（或 1645～1650 年）　油畫畫布　78×101cm　私人收藏

的光，而〈作弊者〉則更暗黑，故史家從背景部分判斷此畫的構
思創作當在兩〈作弊者〉之間。至於德・拉圖爾畫這三件，二個
不同的主題有無別的意圖？專家認為這是借聖經中的回頭浪子作
比喻，在暗示中帶有道德教化的性質。這當然也只是一種臆測，
或許畫者還有其他完全不同的旨趣不為後來者所知呢！

「夜光」下的人世：〈懺悔的馬德琳〉、〈聖約瑟夫的夢幻〉等傑作

　　從一六三〇年起，畫夜光的主題就成為喬治・德・拉圖爾作

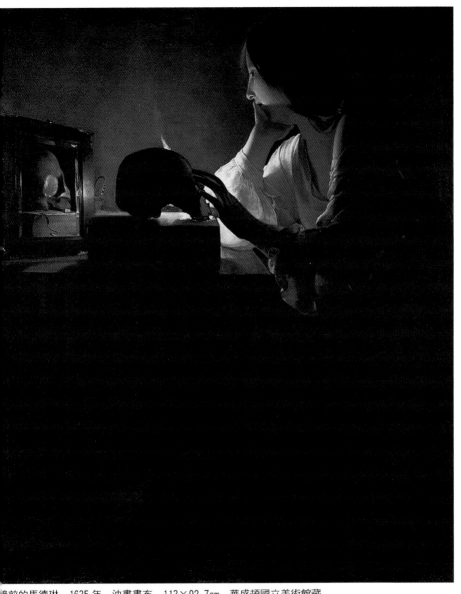

鏡前的馬德琳　1635 年　油畫畫布　113×92.7cm　華盛頓國立美術館藏

品的主要部分。〈約伯被妻嘲弄〉、〈捉蝨子的婦女〉等，都以一

圖見 14 頁

種朱紅為主色，藉色調的明暗統攝全畫，這兩件是表現夜光下人

圖見 82、83 頁

世最早成熟的作品。之外還有表現馬德琳悔罪的主題，畫家為此

畫了一些不同的版本。〈馬德琳在油燈前〉（即洛杉磯蓋提美術館

的一件），和另一件現藏巴黎羅浮宮美術館的一幅，幾乎是很相

近的畫。若要舉出她們的不同，前者，光較分散，畫得較厚，景

畫得較明確；後者則更嚴謹些，這顯示兩畫應是不同時間的作品。

至於〈鏡前的馬德琳〉（即華盛頓國立美術館的一件），表現的是

一位年輕婦女在孤獨狀態下的沈思，有別於紐約大都會美術館的

〈雙燭光前的馬德琳〉，後者，依人物所處的豪華環境，呈現的

圖見 106 頁

應是馬德琳正縱塵世生活中覺醒。她自覺在宗教和道德上有罪，

這時她取下身上的珠寶置於桌上，也願棄絕肉體的享樂。依專家

所見，這畫可能成於一六四〇年，與〈木匠聖約瑟夫〉、〈聖約瑟

圖見 101、102 頁

夫的夢幻〉、〈聖彼得懺悔〉、〈牧羊人的崇拜〉等應是同一時期，

圖見 111 頁

同一階段所畫。喬治・德・拉圖爾在此不算很長的時間中致力於

圖見 113 頁

描繪人物的短暫情感。茲對這時期的幾件傑作略作介紹。

〈約伯被妻嘲弄〉（原畫現藏埃比那美術館），這是拉圖爾創

作中最高水準的畫之一。有關這畫的主題，最初被認為是一件年

輕婦女探訪牢房，天使拯救聖彼得，表現憐憫、慈悲的作品之一，

或聖亞勒斯等等。一九三五年，史家從所描寫的主題再檢驗，認

為應屬〈約伯被妻嘲弄〉的畫意，是上帝為考驗約伯的信心，而

先勞其筋骨。這可從作品出現在地上的一個破碗見端倪。依照聖

經，這裡有暗喻，老人以破碗的碎片來刮除身上的潰爛，這是魔

鬼撒旦要使他痛苦。畫作本身表現約伯的太太對他的屈從，予以

斥罵，甚至對上帝詛咒。不過拉圖爾在表現這畫也有些特別，例

鏡前的馬德琳（局部）　1635 年　油畫畫布　113×92.7cm　華盛頓國立美術館藏（右頁圖）

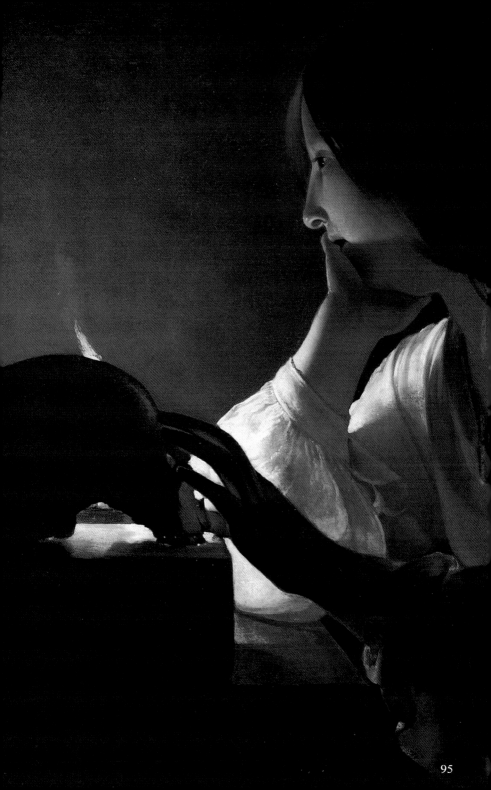

鏡前的馬德琳（仿作）　版畫　20.4×27.5cm　巴黎法國國立圖書館藏

如比他年輕許多的太太在表情上似乎缺少激動與不高興的情緒，而老人身上也看不出什麼傷口。畫家不以直接法來表現約伯的不幸災難。畫時選擇夜景，實際聖經上也未指明發生時間和地點，完全是按其心理上的需要來顯示處於絕望環境下約伯對抗不幸的信心。畫的構圖也是十分奇特的，約伯的太太屈上身，穿著極大的變形寬袍幾乎頂著半個多空間，她身上的顯眼紅衣，不只是造型上的需要，也在表現一種焦慮的氣氛；而約伯幾乎赤裸，身體乾瘦，關節彎曲，窘迫的坐在一角，成為一上下對照的幾何形「Γ」。德·拉圖爾一向在畫上構圖加強幾何結構關係，故也有些現代評論家說他是立體派之先驅。

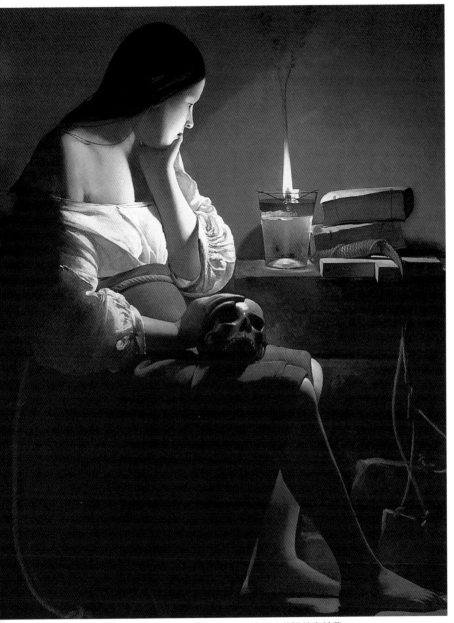

德琳在油燈前　1636～1638 年　油畫畫布　118×90㎝　洛杉磯蓋提美術館藏

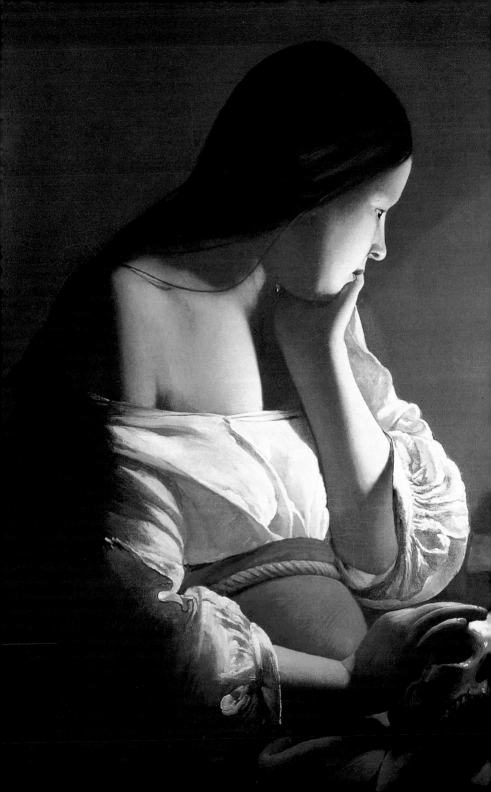

　　同樣以夜光為題的傑作〈捉蝨子的婦女〉（現藏南希市，洛林歷史博物館），一九五五年在勒恩市被發現。這畫雖未簽名，卻不曾引起爭論，且得到一致的讚美。除了令人驚奇的造型美外，在表現寫實的手法上也極大膽，更有一股神秘的迷惑力，這樣的畫，藝術家要說的是什麼？當然此名稱曾被爭論，說那婦女在手上所壓碎的難道就是蝨子？許多的說辭都被提述，也有人認為畫中人是一懷孕的女僕，這也可轉引至聖經的主題，首先使人想到馬德琳懺悔的情節，特別是從燭光的安排上產生聯想。但是她的

身子，包頭巾，過度的不修邊幅，與缺少諸如骷髏頭、聖經等她習慣用的屬物，故似乎又與之無關。因此，據常理說，這只是一張風俗畫，單純的表現一個懷孕的婦女（也許不是）在除身上的蝨子。畫中人物既不年輕也不漂亮，而且半裸露乳房，與拉圖爾畫的神秘、高尚的理念不合，有人因此認為對女性美似乎也不敬，持這樣的看法說來並不正確。實際上畫中的椅子、凳子，婦女手上所戴的烏黑發亮的鍊子，燈座等的描繪都是很深入細膩的，正是他畫的一般特徵。這裡顯示他處理市井小民的不平凡手法。還有在構圖上也與〈約伯被妻嘲弄〉一樣新穎。構圖上此作採取正交的線構，有些顏色平塗，而空白也在畫面上佔一要素，這種造型的手法專家認為是十分現代的，極少十七世紀畫家能如此大膽使用。

〈雙燭光前的馬德琳〉，德·拉圖爾表現這位富有又漂亮的女性在下決心或猶豫不決的一刻：皈依上帝或繼續在紅塵中打滾。這幅畫在拉圖爾的夜光作品中唯一不屬表現鄉土風味，而寧可說是描繪更貴族氣，富有的人物。馬德琳棄身上珠寶於桌上，或丟於地上，成串美麗的珍珠、耳飾墜、二件鍊形的手鐲，使人想到是他畫〈作弊者〉中那位妓女所擁有。還有這畫在表現風雅的女性上與其他相關的主題有種連繫，也和他的其他畫光畫有異趣又相關的風格。拉圖爾畫的那種令人讚嘆的特質，流露感情的方式，在此中都被強調顯現。至於構圖上也是有無懈可擊的嚴謹、完美，在詮釋豪華的場景上也達到恰到好處。再細看他對人物表情的處理，陷於陰暗中的頭髮，也都能以一種肯定明確的曲線畫出。馬德琳逐漸要消失的側面，只見到她微開的嘴唇，臉則因燭光而全亮，更突顯生命之神秘。人物以半亮和全暗形成對角線的分割。量感飽滿而圓融，繪畫材質也用得甚豐富。由畫面的力度和對光的微妙效應等表現，使專家推測這畫與〈聖約瑟夫的夢幻〉，和〈木匠聖約瑟夫〉等可能屬同一時期的作品。

人生因藝術而豐富，藝術因人生而發光

藝術家書友回函卡

感謝您購買本書，這一小張回函卡將建立起您與本社之間的橋樑。您的意見是本社未來出版更多好書的參考，及提供您最新出版資訊和各項服務的依據。為了加強對您的服務，請將此卡傳真（02）3317096・3932012 或郵寄擲回本社（免貼郵票）。

您購買的書名：＿＿＿＿＿＿＿＿＿＿ 叢書代碼：＿＿＿＿＿

購買書店：＿＿＿＿＿ 市（縣）＿＿＿＿＿＿ 書店

姓名：＿＿＿＿＿＿＿＿ 性別：1.□男 2.□女

年齡： 1.□20 歲以下 2.□20 歲～25 歲 3.□25 歲～30 歲
4.□30 歲～35 歲 5.□35 歲～50 歲 6.□50 歲以上

學歷： 1.□高中以下（含高中） 2.□大專 3.□大專以上

職業： 1.□學生 2.□資訊業 3.□工 4.□商 5.□服務業
6.□軍警公教 7.□自由業 8.□其它

您從何處得知本書：
1.□逛書店 2.□報紙雜誌報導 3.□廣告書訊
4.□親友介紹 5.□其它

購買理由：
1.□作者知名度 2.□封面吸引 3.□價格合理
4.□書名吸引 5.□朋友推薦 6.□其它

對本書意見（請填代號 1. 滿意 2. 尚可 3. 再改進）

內容 ＿＿＿＿ 封面 ＿＿＿＿ 編排 ＿＿＿＿ 紙張印刷 ＿＿＿＿

建議：＿＿＿＿＿＿＿＿＿＿＿＿＿＿＿＿＿＿＿＿＿＿＿＿

您對本社叢書： 1.□經常買 2.□偶而買 3.□初次購買

您是藝術家雜誌：
1.□目前訂戶 2.□曾經訂戶 3.□曾零買 4.□非讀者

您希望本社能出版哪一類的美術書籍？

通訊處：

正智出版社

禪宗頓悟法門精義

台灣省台北市100重慶南路一段147號6樓

電話：……
傳真：……

作者：蕭平實

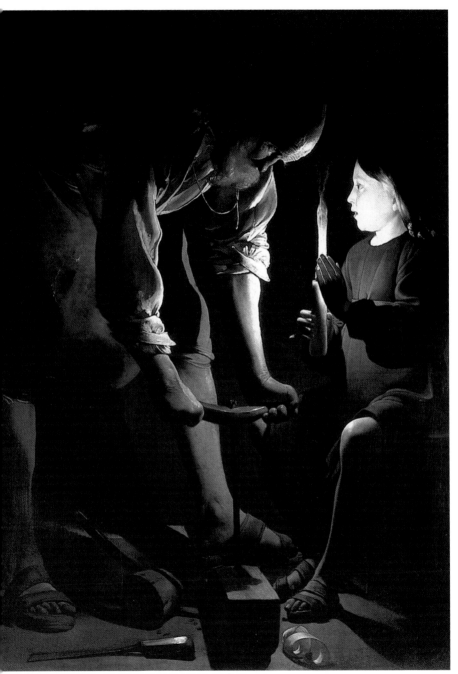

匠聖約瑟夫　1635～1640 年　油畫畫布　137×102cm　巴黎羅浮宮美術館藏

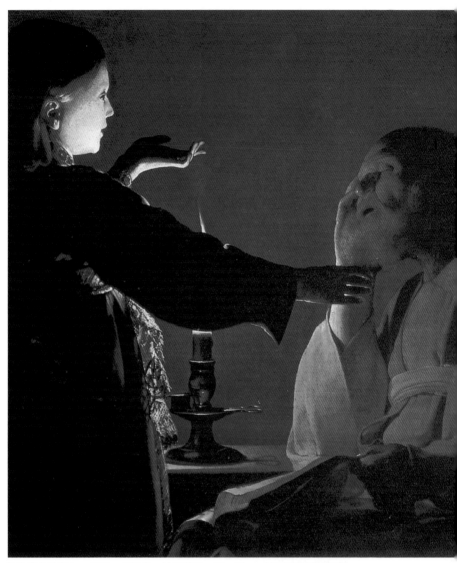

聖約瑟夫的夢幻　1635～1640 年　油畫畫布　93×81cm　法國南特美術館藏

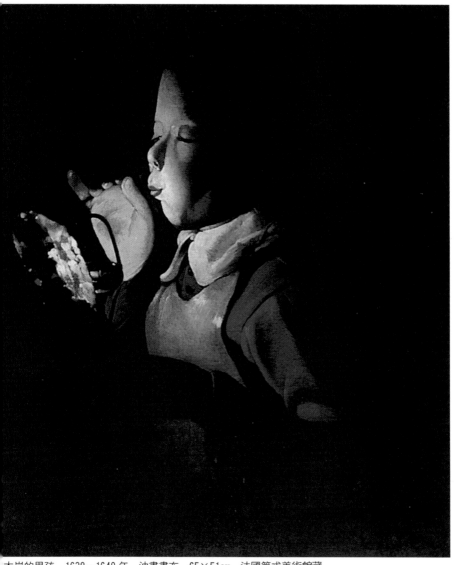

木炭的男孩 1638～1640 年 油畫畫布 65×51cm 法國第戎美術館藏

　　〈聖約瑟夫的夢幻〉或名〈天使顯現於聖約瑟夫前〉，此畫
現藏南特美術館，被認爲是十七世紀繪畫臻於高峰的作品之一。
這主題在拉圖爾被發現的主要作品中佔有一重要的地位。〈聖約

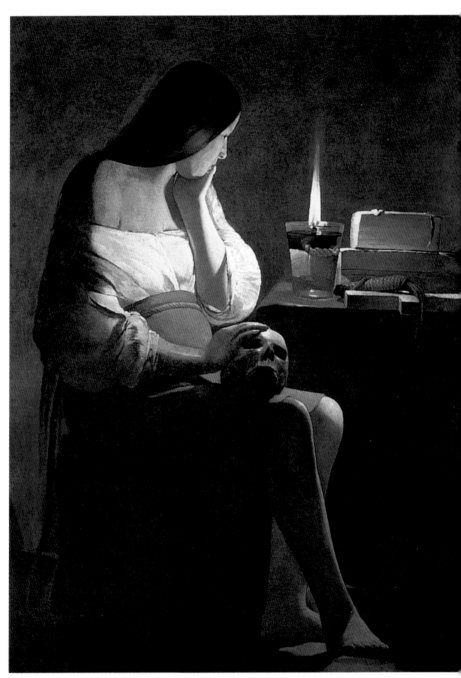

懺悔的馬德琳　1640 年　油畫畫布　128×94cm　巴黎羅浮宮美術館藏

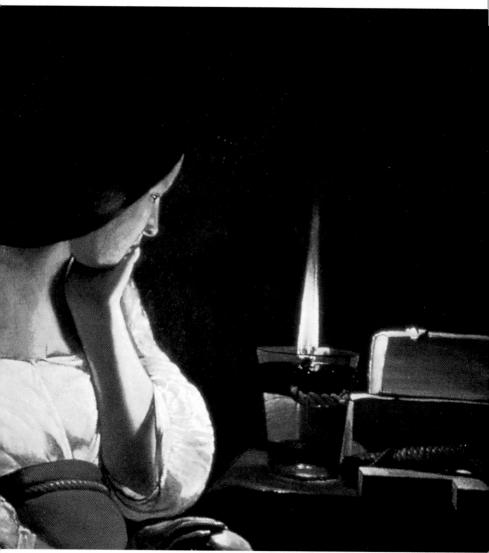

懺悔的馬德琳（局部）　　1640 年　油畫畫布　128×94cm　巴黎羅浮宮美術館藏

瑟夫的夢幻〉一八一〇年時，南特市美術館在編目上將之視爲傑哈‧塞格（Gerad Seghers）的作品，後來在畫上的簽名被找到，目錄遂改爲「拉圖爾」。一九一五年，握斯在他初編的畫家目錄上，認爲接近該館另一件〈聖彼得矢口否認〉，這夜光的兩畫，

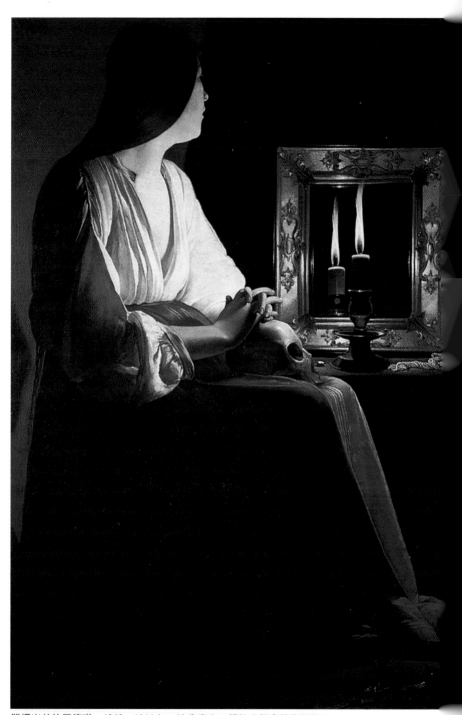

雙燭光前的馬德琳　1640～1644 年　油畫畫布　紐約大都會美術館藏

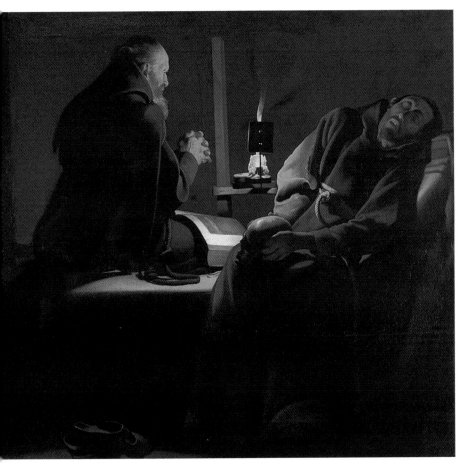

出神的聖法蘭西斯（傳拉圖爾作）　1640～1645 年　油畫畫布　154×163cm　法國特塞美術館藏

過去在檔案上記寫的作畫人是：Georges du Mesnil de La Tour，但
很少對外公佈。專題仍舊引起專家爭論，握斯在一九一五年行文
認為，依畫看「天使顯現在聖約瑟夫前」的主題似乎最可信。依
十七世紀畫家所畫的聖約瑟夫最常見的就是把他畫成一個老人。
但他到底夢了什麼？依專家推測這畫左側的年輕人物，應是天
使，他飛向聖約瑟夫，請求他不要拋棄待產的瑪麗亞，並向他解
釋她所懷的是聖靈之體。還有這麼一說，左側的天使在警告威脅

出神的聖法蘭西斯（仿作）
原作：1645 年　油畫畫布
66×78.7cm　美國威茲華斯圖書館藏

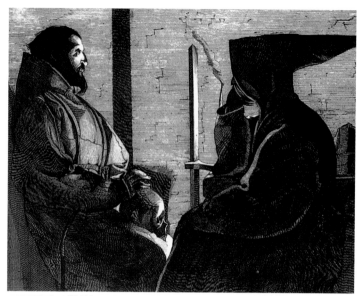

沈思中的聖法蘭西斯（仿作） 版畫 24×31cm 巴黎法國國立圖書館藏

希律王（Herode），要他加入逃亡埃及的行列；或天使在埃及請他回到以色列。拉圖爾未畫過天使報喜面，故以第一解較爲人所信。〈聖約瑟夫的夢幻〉在造型的力度上是強的，光的部分以色彩漸層放射到老人的臉上，使人想到另一件〈木匠聖約瑟夫〉，似有一種聯繫，這畫被推測約屬一六四〇年，畫家四十七歲的作品。畫中天使與老人的神情和動作既強烈又纖細地互相交融，天使並不長翅，是一形象優雅的小孩，以側面出現，一面在夜暗中，另一面顯於燭光下，所舉的手有古典雕刻的優美細膩，繫於他腰間的華美飾巾也放出光彩；至於老人，在形象處理上則完全不同，他睡意矇矓，迷失在自我意識與遙遠的世界當中。這畫真令觀者讚賞不已。

晚期傑作：伊琳為聖賽巴斯汀療傷

美術史家到今天爲止對有關屬於拉圖爾晚期作品仍是極度小

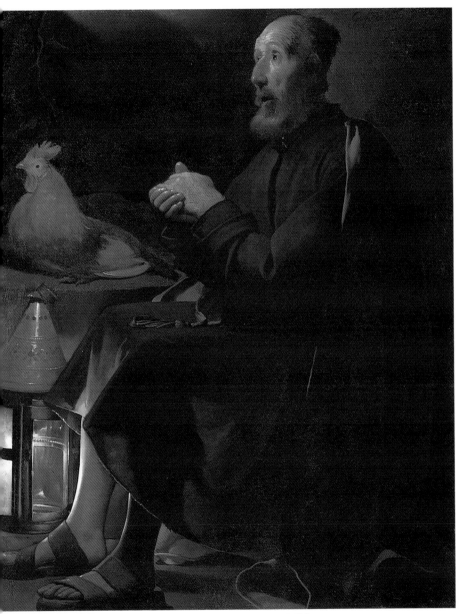

聖彼得懺悔　1645 年　油畫畫布　114×95cm　美國克里夫蘭美術館藏

聖彼得懺悔（局部） 1645 年 油畫畫布
114×95cm 美國克里夫蘭美術館藏（左圖

牧羊人的崇拜 1645 年 油畫畫布
107×137cm 巴黎羅浮宮美術館藏（右頁圖

心，即是簽了名者也不例外。他們強調這些作品的完成有部分是
與人合畫的，特別是他兒子艾提彥的參與，有些甚至是由他獨自
畫的。〈吹煙斗〉存有六個模本，〈火爐旁少女〉（又名：〈煨火少
女〉）有三件模本。這類小尺寸作品大多數是一六四〇年來自拉
圖爾畫室的典型畫。〈聖傑羅姆〉是最近南希市的洛林歷史博物
館新得的作品，雖有簽名，但也同樣是來自他畫室之作。羅浮宮
的一件〈聖傑羅姆〉主題與上畫同，也同是以夜光來表現，經斷
定為臨本。至於〈聖彼得矢口否認〉，畫的質不穩定，有好有壞，
讓人推想也可能來自他畫室的學徒畫家，或是他兒子艾提彥加入
創作的。大家也對〈玩骰子戲者〉生疑，此畫光的效果動人，但

圖見 134、135 頁

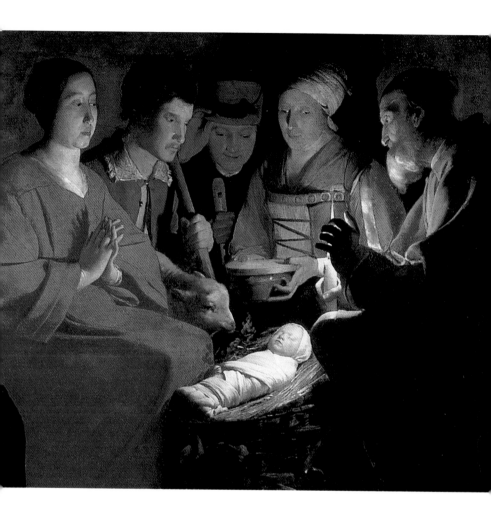

手法有點生硬，大概也是出自他兒子的手筆。〈萊謝斯特的歌唱者〉是最後被認定編進拉圖爾作品記錄的畫之一，一般也有人認為是艾提彥所畫。

圖見 122～127 頁

拉圖爾後期名作〈伊琳爲聖賽巴斯汀療傷〉，此畫一九四五年在歐賀（Eune）域的安哲海林木小教堂（Bois-Anzeray）被找到，屬畫家一件構圖複雜又氣魄恢弘的巨構。在此之前，一九二八年柏林美術館已有一件幾乎是相同的版本，且被認爲是原作。經過不同的判斷之後，較遲發現者漸漸被認爲是原作，接著又認定質

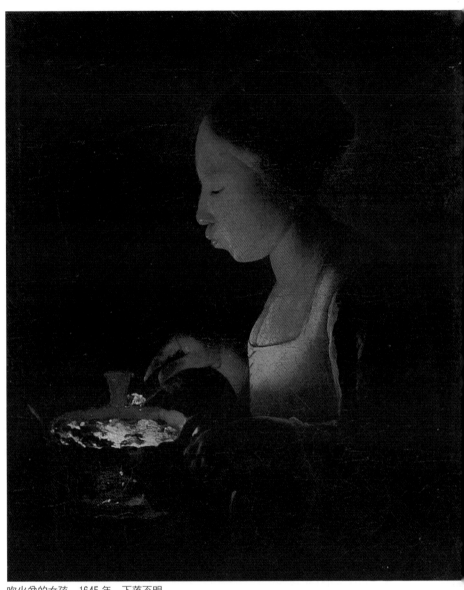

吹火盆的女孩　1645 年　下落不明

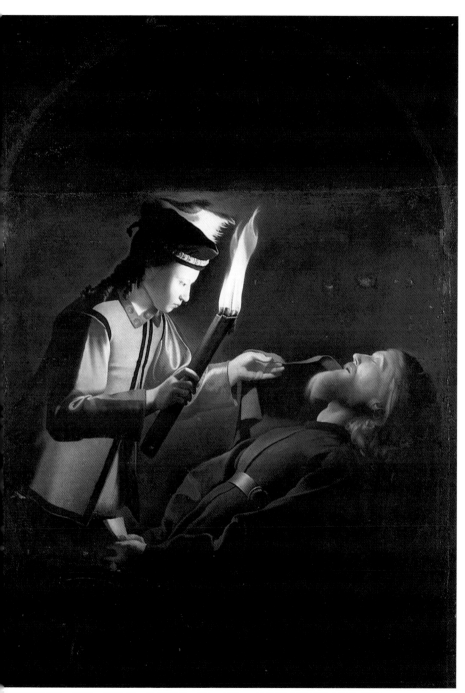

發現聖亞勒斯　1645～1648 年　油畫畫布　158×115cm　法國南希洛林歷史博物館藏

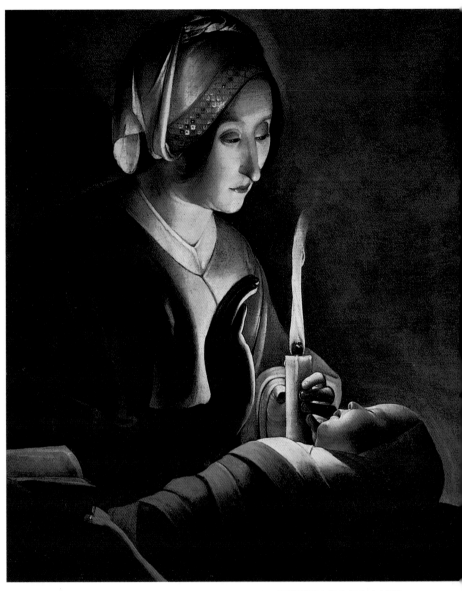

聖嬰和聖安娜　1645～1650 年　油畫畫布　60×54.6cm　多倫多安大略美術館藏（上圖）
聖嬰和聖安娜（局部）　1645～1650 年　油畫畫布　60×54.6cm　多倫多安大略美術館藏（右頁圖）

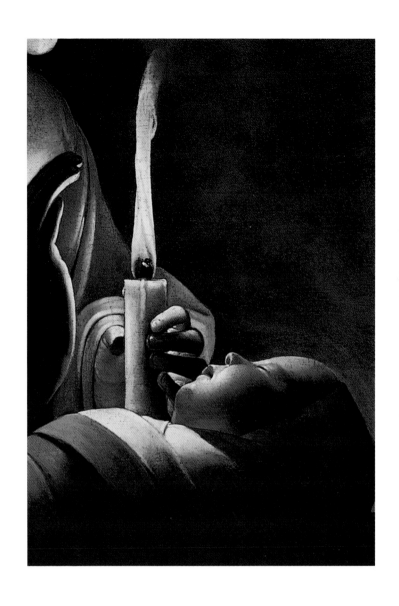

地高於柏林的一件。羅浮宮之友因此出錢買下捐給美術館。畫本身仍有些問題被爭論，但在今天其原作身份已不再遭疑。至於柏林的一件被認爲是此畫的仿本，然又不同於其他，是他兒子艾提彥所仿，而由拉圖爾最後補筆完成，故也幾同原作（但整個畫法較生硬）。巴黎的這幅，畫面保存較差，有許多處被修改，一九

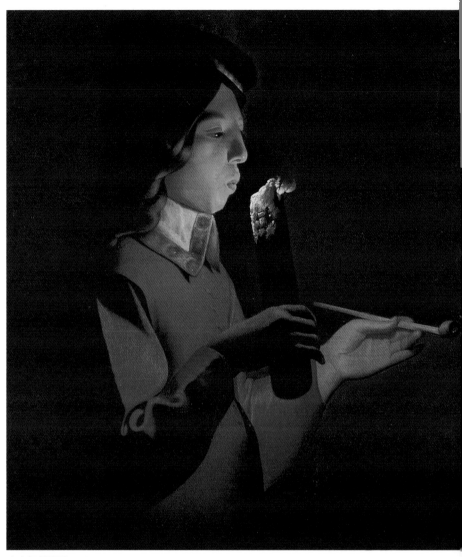

吹火把的男孩　1645～1650 年　油畫畫布　70.8×61.5cm　東京富士美術館藏（上圖）

吹火把的男孩（局部）　1645～1650 年　油畫畫布　70.8×61.5cm　東京富士美術館藏（右頁圖）

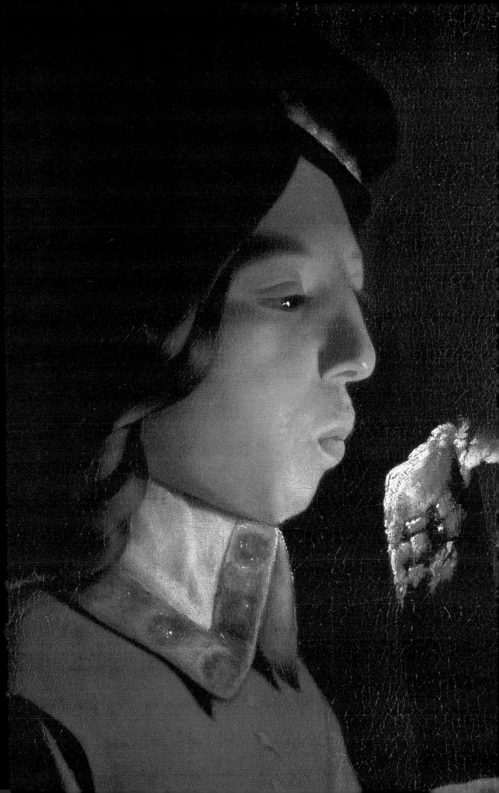

四六至四八，五〇至五一，及至七二年時都經維修，維修過程中見證這畫是真品。更改的重要部分是中間帶玫瑰色頭巾的婦女，另外是她的右手，還有她坦露肩的衣袍，包頭巾哭泣的女人，聖者的手臂等等。畫的後景有一戴長頭巾，露一點臉的婦女，畫家使用天青石（lapis-lazuli）為顏料，由之證明是原作才有的特質。（至於柏林本的，用的是最廉價的藍色塗料，致後來變黑。）全畫在許多細部上畫得異常細膩，以玫瑰紅為統調，雖然青色頭巾有點影響暖色的主調，但確實是拉圖爾的手筆。此件與法王路易十三收藏他的另一件，題名近似，但構圖不同（原作已失，目前僅剩質不太高的次等仿品）。有關這主題的約有畫八件，經比較可以看出，原作秀麗、生動、別致，主要部分，或次要部分都控制得宜，其所表現的沈靜悲傷十分感人。畫中人，火把，衣褶等以樹的直立姿態，形成節奏，對角線構成，使畫面有靜中動的趨勢，還有曲線造型，也使圖面產生緊張的力度。整體的結構是一種幾何抽象構成，幾近立體主義者的耍玩造型，在單純化的形式中，再生出細節，如直立似柱的幹，掛有橡樹的葉，但只一片（按他極少畫植物，另一件是〈聖彼得的眼淚〉，但也只畫一點點作為象徵而已），受箭傷的聖人之體只流出一滴血，執火把者的婦女只有她不包頭巾，在光下可見其一道淚痕，如此的簡單精鍊，在火光的照耀下，反映出罕有的響亮色彩效果。

依照當今專家之見，同意這畫屬他晚期作品，可能與另一件「聖賽巴斯汀」都是屬於一六四九年底他送給倫勒城總督的畫。他的晚期追求形象的完美，排除所有多餘的細節，務必達到要言不繁，惜墨如金的嚴格。這樣的風格與最近發現的〈在沙漠上的聖約翰・巴蒂斯特〉有近似關聯，兩畫在情感表露，沈靜氣氛的經營，也頗相像。因此此是非常接近同一年代的作品。

喬治・德・拉圖爾作品編年中有一件〈聖彼得矢口否認〉。畫上有一六五〇年的日期記載和簽名，是他最後期畫的佐證。根據資料，一六五一年初畫家曾以一件〈聖彼得矢口否認〉送給倫勒

圖見 133 頁

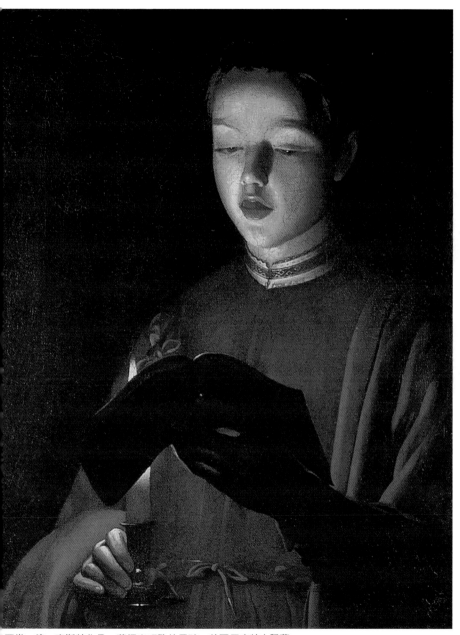

亞當‧德‧寇斯特作品　藉燭光唱歌的男孩　美國馬奎特大學藏

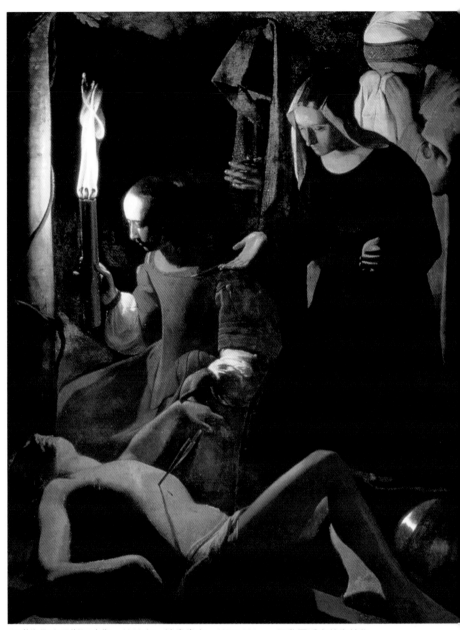

伊琳為聖賽巴斯汀療傷　1649 年　油畫畫布　167×131cm　巴黎羅浮宮美術館藏

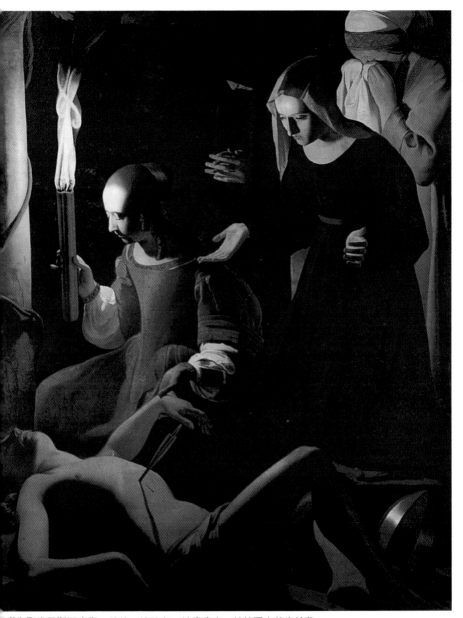

伊琳為聖賽巴斯汀療傷　1649～1650 年　油畫畫布　柏林國立美術館藏

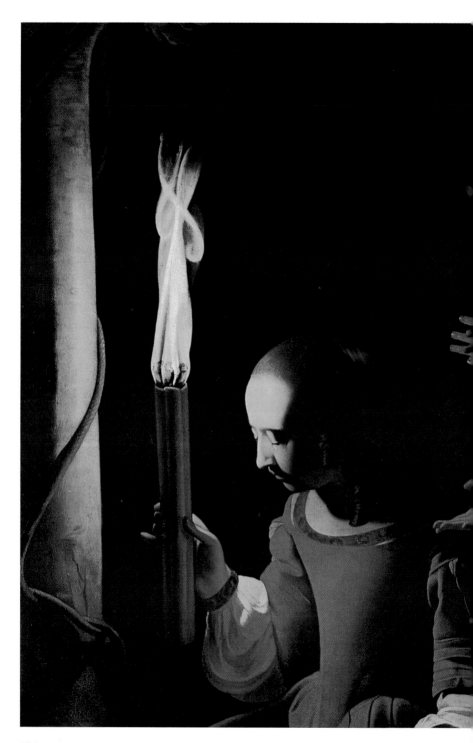

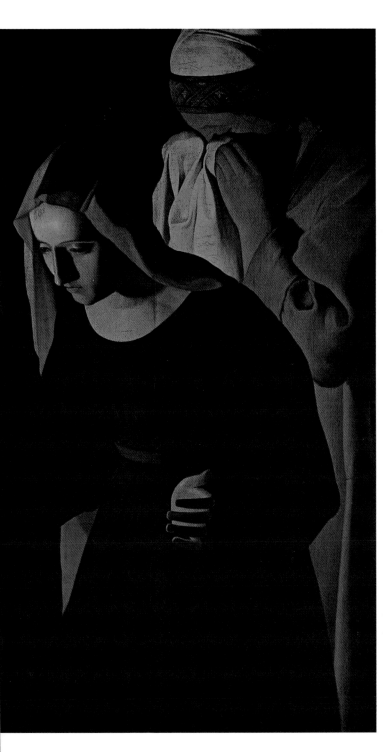

伊琳為聖賽巴
斯汀療傷
（局部）
1649～1650 年
油畫畫布
167×131cm
柏林國立美術
館藏（右圖）

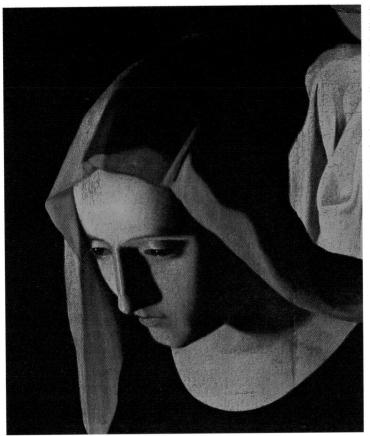

伊琳為聖賽巴斯汀
療傷（局部）
1649～1650 年
油畫畫布
167×131cm
柏林國立美術館藏
（左圖）

伊琳為聖賽巴斯汀療
傷（局部）
1649 年　油畫畫布
167×131cm
巴黎羅浮宮美術館藏
（右頁圖）

城的拉費得元帥（兼總督），是否就是今天在南特美術館的此畫？
似乎也是無可懷疑的。但杜利葉（J. Thuillier）在一九九二年對這
畫提出看法，認為這件不是第一原作，第一原作已不知去向，可
能只是當時給倫勒城總督的一個副本（另一副本則藏於巴黎），
那麼這又引起大眾對此畫到底是否屬拉圖爾作品的疑問。就一件
簽了名和知道日期的畫被懷疑，更是荒謬的事。然而專家就偏重
這看法，認為是拉圖爾和他的兒子艾提彥合畫的，但兒子的手筆
佔大部分。就畫本身來說，誰畫那一部分是很難判斷的，然此作
卻的確有令人批評之處。專家指出，這畫在處理故事的真實性上

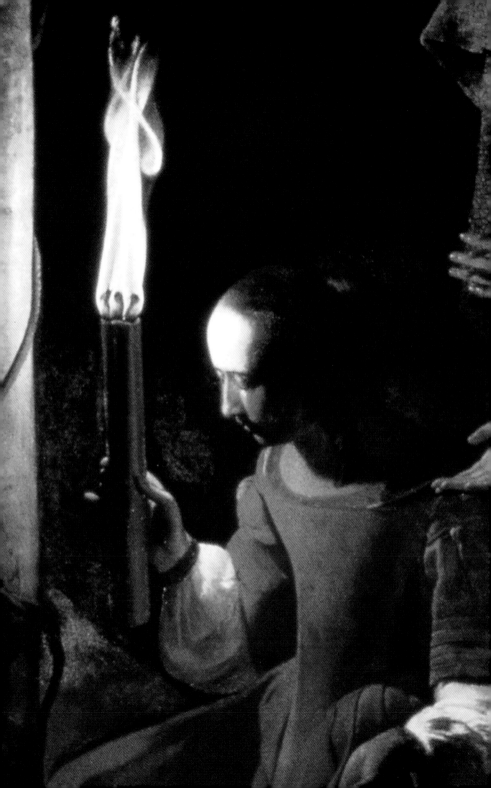

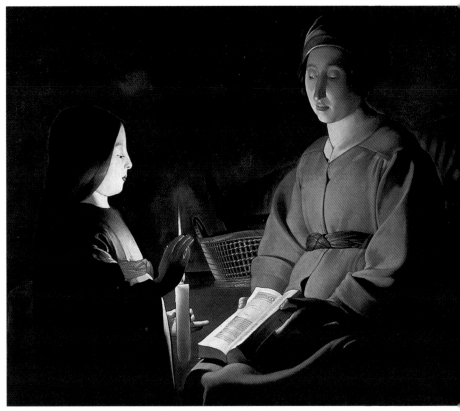

聖安娜教育瑪利亞（傳拉圖爾作）　1650 年　油畫畫布　83.8×104cm　紐約私人收藏

有些奇怪的組合，而且那位臉部被光所照，笑著的士兵，形象尤顯得庸俗，還有光的描繪並不順暢，有中斷現象，量感的塑造也生硬，其純化手法，最後變成一種形式主義。至於聖彼得也沒有在全畫中完美地融入，與他其他畫中人物比照缺少準確，不夠單純精練。但我們仍不能太貶損這畫，畢竟那還是一件相當他晚期的作品。就構圖整體而言，人物的勾畫仍可讚美，動作片段的經營也現出一種力量，例如左邊女僕微側的臉，僅餘一小部分，她優雅的手又帶點緊張，遮擋著燭光，光使手具玫瑰色雕刻效果，也使她圍裙的褶紋出現剔透晶瑩瑪瑙般的色澤。玩骰子人物的手有尖銳細緻的造型，畫的中央全光照耀，有金色、織衣紅色的袖

128

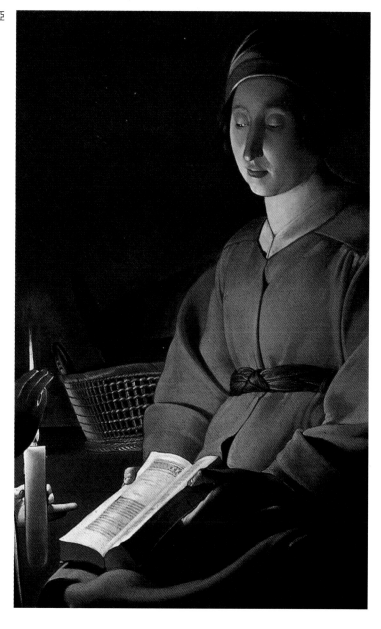

管，光的投照使物象邊緣如此纖細，致最近景的人對著光只顯其
輕微的輪廓，全畫最美的部分自當中顯現。若說拉圖爾未參與這
畫的繪作似乎也是不可能的事。

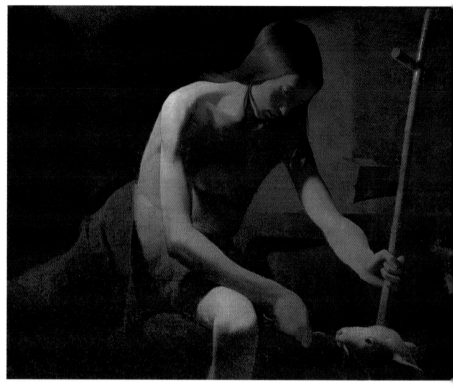

在沙漠上的聖約翰·巴蒂斯特　1645～1650 年　油畫畫布　81×101cm　法國莫塞爾省議會藏（上圖
在沙漠上的聖約翰·巴蒂斯特（局部）　1645～1650 年　油畫畫布　81×101cm　法國莫塞爾省議會
（右頁圖）

畫家最先被發現的畫：〈新生兒〉與最晚被發現的畫：〈在沙漠上的聖約翰·巴蒂斯特〉

　　〈新生兒〉是拉圖爾一件最膾炙人口的名作，今藏勒恩美術
館。被發現前，這畫使十九世紀法國最大的評論家泰納（H. Taine,
一八二八～一八九三）讚不絕口，他在「旅遊記事」中記，爲這
畫的絕對崇高莊嚴所感動。曾在發現此畫時寫下：「所有對人起

圖見 11、13 頁

始生命的分析都在此，這小小的身體捆紮在白色布包的襁褓，幾近個木乃伊，人之初深沈的酣渾再沒有比這畫表現得更好的了。此時的嬰兒，靈魂仍被包裹中。」當時〈新生兒〉被看成是荷蘭畫家作品，後一度成為勒南兄弟之畫（Les Freres Le Nain）。〈新生兒〉是拉圖爾最得人喜歡的畫。構圖嚴格，達高度平衡之美，也把人類親情，愛的美德發揮至極。畫的情節於夜暗中進行，光以最精純的氣氛和神聖感罩籠所有，雖是宗教主題卻又是屬於現實生活中的，因此也最打動人。〈新生兒〉是最傳統的畫意表現，賦與通常的想法，即小生命誕生時，在領聖體的儀式中，人所感受到的驚奇與讚嘆時常見的一幕，可在許多宗教畫上看到。

　　〈新生兒〉在入勒恩美術館前被標定是荷蘭畫家夏勒肯（G. Schalcken）的作品，後又被看成是勒南兄弟所畫，立刻獲得甚大的讚美。一九一五年美術史家握斯以他的直覺嗅聞出此畫與南特市兩件簽名的〈天便顯現於聖約瑟夫前〉,〈聖彼得矢口否認〉，應是同一畫家所畫，終於，還以德‧拉圖爾之名。畫的主題帶有宗教涵義，似乎無可置疑。可以這樣解釋：畫中人物聖母手持嬰兒，左旁側面的聖安娜執燭，火光照著小耶穌。傳統的聖像畫表現方式在這畫上似乎有些更動。因為所表現的只是聖家的半個部分，一般，應是包括聖約瑟夫在內的所謂三代，聖安娜、聖母與聖子。故專家又如此假設，這畫的右邊可能被裁去，少了與聖安娜相對應的人物：聖約瑟夫。但沒有這個人物，畫面構圖只留兩個主要的正面和側面，似又更緊湊、平衡，德‧拉圖爾以慣常的手法簡化形式，母親輪廓的三角形，臉的橢圓形，與熟睡孩子的側臉，形成理性安排中最優美和諧的對應，不僅發揮高度的寫實畫技，在單一的紅、紫系色調上也表現了色彩的單純與力度。〈新生兒〉被推測約一六四八年的晚期傑作。

　　一九九三年十月在巴黎圖歐拍賣場一次很普通的拍賣前夕，有幅名不見經傳的畫被主人抽走。一九九四年十二月二月在摩納哥的佳士得拍賣會中又出現了。這畫，最後法國國家先取得購買

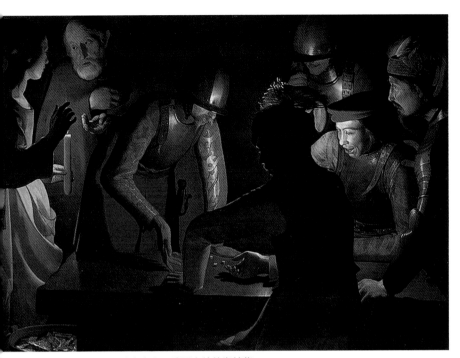

聖彼得矢口否認　1650年　油畫畫布　法國南特美術館藏

權，買下這件〈在沙漠上的聖約翰·巴蒂斯特〉供給莫塞爾省，
此地是拉圖爾的出生地，政府打算在維克市成立一所「喬治·德·
拉圖爾美術館」。

　　〈在沙漠上的聖約翰·巴蒂斯特〉一九九三年被發現，是研
究拉圖爾晚期作品重要之事，正如以往，他的畫首次被發現，都
帶來一次驚奇。對照其他作品，此畫確實新穎。就畫題本身來說，
我們未看他有類似的表現。畫中描繪一位幾乎全裸的削瘦青少年
坐在昏暗中，僅一些清淡的光照在他的肩膀、手臂。他一手執十
字架形木棍，另一手拿一點點草料餵飼小羊。畫沒有什麼戲劇性、
運動感，在他的時代中這樣偏向單色又是極少見到的。拉圖爾的
畫一向少不了紅色，但此作以灰和燒陶的赭色調為主，甚是不同。
這是一幅純感性的畫，一切都是安靜沈寂的，孤獨感罩住這位生
存在沙漠中的大孩子。他手中的十字架和羔羊，好像自曠古以來

就凍結在那裡，而年輕的習常生活就是在此荒漠中不斷的沈思，成為宗教陶養上無休止的日課。他的雙眼微閉，不在看什麼，似乎在做夢，似乎什麼也不想。這時一隻羔羊來到這孤獨的沈思者前，牠象徵犧牲，以替代聖者靈魂的得救。

此畫在拉圖爾作品的編年上實不好確定，但從初步感受，被專家認為應屬十分晚期的作品，最有可能，尤其是畫所傳達的感情力量和高度的宗教情緒方面的特徵，和之前其他畫都不同。一九九四年專家曾把此畫與在羅浮宮的〈伊琳為聖賽巴斯汀療傷〉互相對照，認為此兩畫有相同的理念與光線的經營法，因而把成畫的日期推測在一六四九至一六五一年之間。

關於仿作拷貝畫和素描問題

巴黎先前舉辦的盛大的拉圖爾回顧展，在確定的四十四件真品之外，也有歷代的三十三件仿作拷貝。同時展出單位站在研究的立場說，這種原作、仿作拷貝並陳的展示，可以看到許多創作上的相關問題；但站在純欣賞的角度，有些質不高的拷貝，頗影響看畫的整體美感。不過當時是因考慮到教育上的意義，將真仿同時並展，以增多對他畫的認識。拉圖爾的作品經歷了卅年戰爭，大部分被毀掉，否則留存的當然不止這些。由於缺少主要的資料，使他的作品在編年上更形複雜。原作消逝，歷代的仿作當然又成了認識他畫作構圖的最好痕跡。這樣，一組同名的畫中，可能都是仿品，幾件仿品中也可能有一件會是原作，而被認為原作的，又有可能部分是出自他畫室的助手，或他兒子的手筆……這情形使專家的推測更為猶疑，莫衷一是。而觀者對真蹟和仿作的認識最後也會造成混亂的印象。故當時在媒體評論那次展出時，有些人認為根本不應展示可疑或質素不高的仿畫，以免在欣賞上造成傷害。這也有相當的道理。但無論如何，拉圖爾的回顧展曾在巴黎引起了相當的熱潮。不少人對拉圖爾油畫創作前到底有無經過素描此一步驟有些爭論，直到目前為止，我們幾乎見不到他留

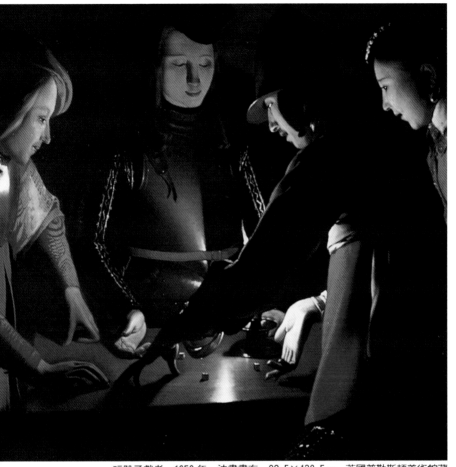

玩骰子戲者　1650 年　油畫畫布　92.5×130.5cm　英國普勒斯頓美術館藏

下什麼素描作品，而經現今的高科技析畫，似乎只呈現畫家是以
油料直接上色的作畫法。但沒有素描留下，也並不表示沒有素描，
有可能在作畫前，畫家已先在畫布上定稿，而在上色過程印子被
抹去。拉圖爾在畫上追求一種形式的絕對完美，不可能在畫上隨
意重彩塗抹，造成錯誤，再不斷修改。這種創作技法的謎點，使
人也想到卡拉瓦喬或維梅爾等大師，人們也幾乎找不到他們的素
描，卻都留下繪畫史上最精美的作品。

十七世紀
拉圖爾同時代畫家作品

　　十七世紀歐洲畫壇，從義大利、法國和法蘭德斯，出現了光輝燦爛的寫實繪畫。它繼承了文藝復興時代巨匠的名畫中，表現的世俗化精神，同時在與巴洛克繪畫和矯飾主義的衝突洗禮中發展出寫實的風格。

　　巴洛克繪畫在十七世紀初期雖曾在巴黎興盛一時，但是並未得到充分的發展。因為巴洛克的那種誇張激烈的形體，與法國人的溫和節制性格，格格不入。除了巴黎之外，法國的其他城市，並不歡迎巴洛克藝術。相對地與法國人性格相近的古典主義藝術，卻在逐漸形成。

　　喬治‧德‧拉圖爾的故鄉——洛林地區就是古典主義藝術活躍之地。它是法國通往法蘭德斯和義大利的交通要道，容易接觸外來藝術。當時義大利最偉大的畫家之一——卡拉瓦喬（一五七三～一六一〇）開創一代之風，對整個歐洲具有強烈的影響。法國的拉圖爾、瓦朗坦和勒南等畫家，直接或間接均受到其影響。

拉瓦喬　相命人（局部）　1596～1597 年　油畫畫布　巴黎羅浮宮美術館藏

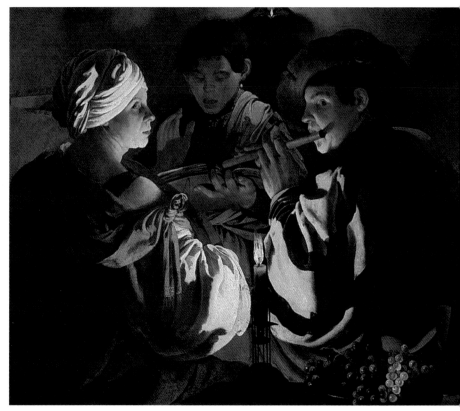

海德里克・杜布魯亨　合奏　1626 年　油畫畫布　99×117cm　倫敦國家畫廊藏

　　卡拉瓦喬去世時，法國拉圖爾才十七歲。到底拉圖爾有
沒有見過卡拉瓦喬？拉圖爾的研究者推定：在一六二一至二
二年間，以及一六三九至四二年間，拉圖爾曾離開法國洛林
地區，到尼德蘭和義大利旅行。在荷蘭他向卡拉瓦喬直系畫
家龐德習畫，在羅馬他直接欣賞了卡拉瓦喬的作品。因此他
雖然沒有見過卡拉瓦喬，但卻心儀卡拉瓦喬。拉圖爾初期繪
畫屬於樸素寫實人物畫，一六三○年之後開始對光線的描繪
特別關心，畫面散發出優美的光彩。

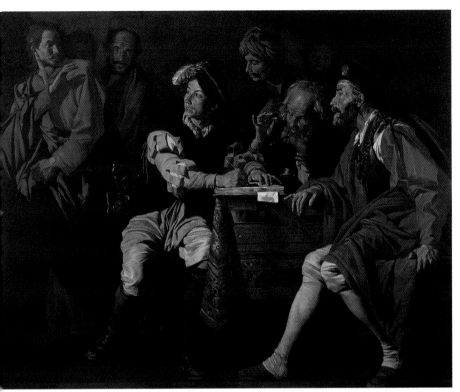

馬斯亞‧史托瑪　聖馬太的召喚　1629 年　油畫畫布　175×224cm　舊金山美術館藏

在繪畫史上，拉圖爾與勒南、卡洛、普桑、德夏帕尼、米夏爾、史托瑪、柯恩堡、史維茲、葛吉諾、杜布魯亨、德黎貝拉等著名畫家，屬於同一世代。當時的繪畫風潮，走上寫實主義道路，肖像畫家、風俗畫家與風景畫家在工業與文化城市紛紛湧現，他們以世俗生活場景、自然風物及航海活動作為繪畫的主要題材，即使宗教故事的主題也加入了現世的感覺。許多風俗畫刻畫市民和農民的形象，肖像畫如實地描繪人物的體態，成功地刻畫出人物的精神面貌，表現出社會生活環境，促使十七世紀的繪畫發展到一個新的階段。

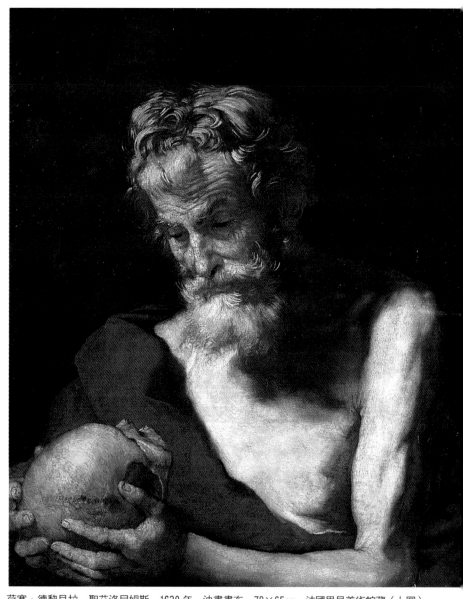

荷塞・德黎貝拉　聖艾洛尼姆斯　1630 年　油畫畫布　78×65cm　法國里昂美術館藏（上圖）

克里斯丁・梵・科恩堡　基蒙與蓓拉　1634 年　油畫畫布　122×142cm
聖彼得堡艾米塔吉美術館藏（右頁上圖）

勒南　家院的農夫　1641 年　油畫畫布　55×70.5cm　舊金山美術館藏（右頁下圖）

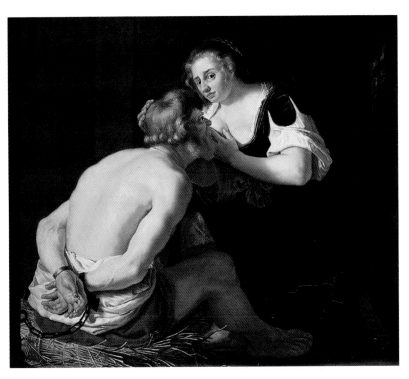

瓦朗‧維揚　年輕素描家　1650～1660 年　油畫畫布　117×89.5cm　法國里昂美術館藏

米契爾・史維茲　少年像　1655～1661 年　油畫畫布　39.4×34.8cm　舊金山美術館藏

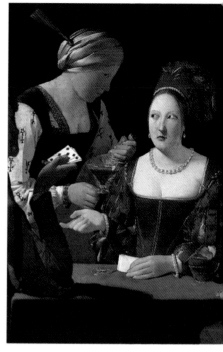

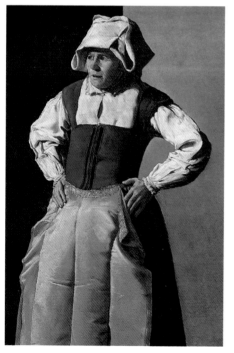

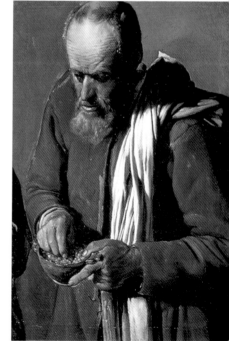

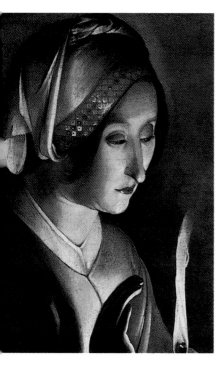
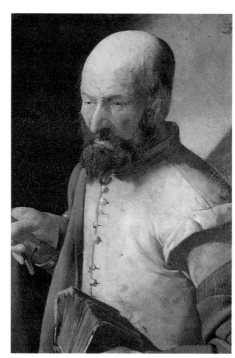
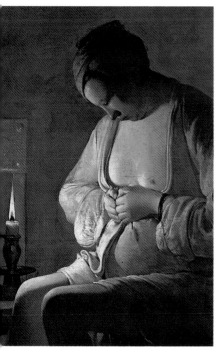
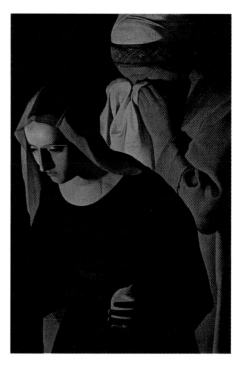

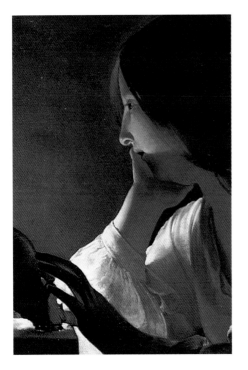

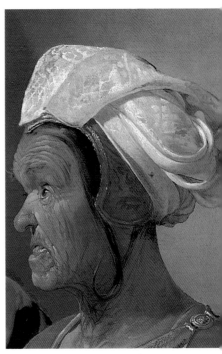

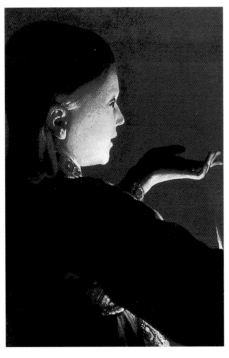

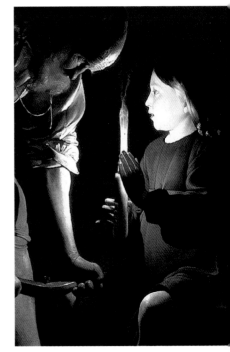

拉圖爾年譜

一五九三　喬治・德・拉圖爾生於塞依河的維克城，屬洛林市，為麥次的主教轄區，法王統領地帶。拉圖爾可能生在三月十三日，這是依其洗禮日在三月十四日而推測的。按當時洗禮文件所記：「喬治，是麵包師瓊・德・拉圖爾和其妻席比爾的婚生子，在三月十四日受洗。他的教父為針線商瓊・德波伏，教母為平德科斯特，是細木匠尼科拉之妻。」拉圖爾之父為麵包師，祖父為泥水匠，其母家也為麵包商，在當地都屬殷實的手藝人。喬治有一兄名傑科布，一五九一年誕生，及弟、妹：瓊，一五九四年生；法郎沙瓦，一五九六年生；瑪格莉特，一五九九年生；莫里斯，一六○○年生。

一六一六　　二十三歲。文件上初次提到拉圖爾之名，是十月
　　　　　　廿日他在維克城當人教父。關於他的養成教育，
　　　　　　可能先在維克城，當地有一原籍瑞士畫家名克勞
　　　　　　德·多科茲者在此城開班授徒。專家推測拉圖爾
　　　　　　也可能在南希市一名叫賈克·貝朗傑者的畫室學
　　　　　　藝，此畫家逝於一六一六年。他也可能遠遊，但
　　　　　　缺少證據。當時洛林市人有許多到義大利旅行，
　　　　　　只是文獻上未找到拉圖爾也曾翻山到彼處。關於
　　　　　　這事，史家們意見分歧。拉圖爾旅行地可能還有：
　　　　　　烏特席，安貝或巴黎，一六一三年巴黎人文獻曾
　　　　　　提到一次「喬治·德·拉圖爾」名。依年代計，
　　　　　　畫家此時廿歲，故有專家推測，其養成教育也有
　　　　　　部分在巴黎完成。

一六一七　　二十四歲。拉圖爾作為克勞德·德·黎塞拉債務
　　　　　　的證人，此人是洛林公爵的公會之顯要人物，由
　　　　　　此可知畫家這時已交遊廣闊，及至社會上層。此
　　　　　　年七月二日婚約合同，拉圖爾與維克城的狄安娜·
　　　　　　勒尼弗結婚。對他這是體面的婚事。他的太太年
　　　　　　齡比他稍長，屬受封的貴族。妻父，瓊·勒尼弗，
　　　　　　為洛林公爵的財政官，居住在倫勒城。勒尼弗家
　　　　　　族人多而團結。當地名人亞爾封斯·德·韓貝比
　　　　　　葉，即他妻狄安娜的表兄。證婚人當中妻方面的
　　　　　　親屬還有狄安娜·德·波賀特，作為她的保護人，
　　　　　　並給予五百法郎以及嫁妝，包括二隻牛和一小牝
　　　　　　牛，還有一些她想要的家具，另也提供她結婚禮
　　　　　　服。拉圖爾父親則供給這對新婚夫婦每年相當於

一百法郎的穀子和筵席費用。新婚夫婦定居維克
城，可能是拉圖爾父親的家屋。

一六一八　二十五歲。不同文件皆證明拉圖爾活動在維克城。

一六一九　二十六歲。八月五日，喬治‧德‧拉圖爾在維克
城為其子菲力普行宗教洗禮。

一六二〇　二十七歲。拉圖爾可能想到無法在洛林地區最大
都邑南希市展開畫藝生涯。南希市當時屬公爵領
地首府。拉圖爾遂決定到他太太出生地倫勒城居
住，倫勒城僅次於南希市，當時產業發達，鼓勵
年輕藝術家前往。拉圖爾向洛林的亨利二世公爵
提出請求，想得到稅捐的豁免權與特權的身份。
他提出的理由是他娶了一位貴族身分之女，而繪
畫藝術也屬高尚尊貴的工作。公爵的豁免法令在
七月十日下達給他。

此年八月十九日，拉圖爾收當地裁縫師之子克勞
德‧巴卡拉（Claude Baccarat）為學徒。他向對
方提到「要誠心誠意，勤奮認真，授以畫藝，四

年學徒期間，他提供對方必要的顏料」等等條件。勒倫城給他享有「自由民」地位。

一六二一　二十八歲。八月二日拉圖爾為他的第二個兒子艾提彥行宗教洗禮。艾提彥（Etienne）成長後與拉圖爾一起作畫，繼承其父衣缽，父子關係最深。

一六二三　三十歲。洛林公爵向拉圖爾買一件作品，畫題為何不得而知。此年十月十三日拉圖爾為女兒克勞德行宗教洗禮。十二月七日拉圖爾夫婦購買一房子；此屋似為拉圖爾妻父勒尼弗所有。

一六二四　三十一歲。洛林公爵向拉圖爾買一幅關於聖彼得的畫，以作為米尼姆修道院的裝飾。六月二日對方付他一百五十法郎（公爵去世的七月卅一日以前）。有人認為這可能是一張祭壇畫。

一六二五　三十二歲。拉圖爾為他的女兒瑪琍洗禮。

一六二六　三十三歲。有件關於付款鎖匠以「拔開畫家拉圖爾穀倉的鎖，把他家穀子放給窮人」的事，此也表示在缺糧的時刻畫家可能投機積存。但也可能是拉圖爾向倫勒市租來的糧倉。
　　　　　拉圖爾在六月十二日收查理・荷依奈特為學徒，答應在三年中誠心誠意教育他。

一六二七　三十四歲。拉圖爾為女兒克莉絲汀行宗教洗禮。

一六二八　三十五歲。拉圖爾和他太太以二百五十法郎的本金，提供給倫勒城的聖・雷米修道院作公益金，並以其住屋為擔保。十月七日，拉圖爾為他的兒子路易行宗教洗禮。

一六三〇　三十七歲。八月四日，拉圖爾為他的兒子尼古拉‧
　　　　　喬治行宗教洗禮。

一六三一　三十八歲。法國和神聖羅馬帝國開戰，戰爭蹂躪
　　　　　了整個洛林地區。四月廿三日，拉圖爾妻之姐妹
　　　　　的丈夫去逝，他成為其子女的監護人。

一六三二　三十九歲。一月，法王路易十三進駐洛林區，並
　　　　　到維克城。六月，強制洛林公爵簽訂利貝頓條約。
　　　　　洛林區受控於法國。拉圖爾為其子安德‧喬治行
　　　　　宗教洗禮。

一六三三　四十歲。軍事衝突不斷，倫勒城成為列強爭奪的
　　　　　要點。九、十月法王路易十三進駐南希市。

一六三四　四十一歲。拉圖爾女兒瑪德蓮在二月五日舉行宗
　　　　　教洗禮。
　　　　　法國勢力伸進洛林，控制這地區。
　　　　　十一月八日，拉圖爾與所有倫勒城公民一起，宣
　　　　　誓效忠法王路易十三。他是當時簽名的顯貴之一，
　　　　　並被界定為「貴族的喬治‧德‧拉圖爾」。

一六三五　四十二歲。倫勒城償款拉圖爾，因他經營的土地
　　　　　生產燕麥，這為他帶來了一筆收入。
　　　　　拉圖爾與他太太，在妻家親戚去逝之後，參加拍
　　　　　賣其私有物會，他們買進油畫、氈、銅壺、盤子
　　　　　等。

一六三六　四十三歲。拉圖爾親筆寫信給東諾依市市長，證
　　　　　明他已償還一筆六十法郎的款。
　　　　　拉圖爾監護的妻方姐妹二個侄兒已成年，他歸還

其帳本。拉圖爾並收其一侄兒法郎沙瓦・那多彥（F. Nandoyen）為學徒。依合約在三年七個月中他必須善待他，也要專心誠意的授以畫藝，作一位好師傅。

三月廿八日拉圖爾為他新生之女瑪琍洗禮。這是他們最後一個小孩。其長女生於一六二五年姓名瑪琍者可能此時去世，故取以同名。幼女之教父為倫勒城總督，這表明拉圖爾已不怕被知他對巴黎王朝政權的效忠。

約四月底時倫勒城爆發鼠疫，宣佈為災區，拉圖爾所居處受嚴重感染。他的侄兒學徒去逝。當時看病的醫生記載了此事。

八月底拉圖爾在他兄弟去世之後進維克市。

一六三七　四十四歲。沒有文獻記載拉圖爾曾活動於洛林地區。史家推測，他去旅行？或出現在巴黎？看法不一。

一六三八　四十五歲。拉圖爾兒子艾提彥十三歲，女兒克勞德十四歲，在倫勒城當人代父與代母。

五月十九日，拉圖爾與倫勒城的一位寡婦歐布里達成一項買賣，此人是他鄰居，決定離去，拉圖爾買其動產家具，對方則以微不足道的價把屋子租讓給他。此行為，是畫家想幫鄰居？或是在戰亂時代向有困難者取利？費人猜凝。

九月卅日，倫勒城人叛反法國，法國總督下令焚毀倫勒城，大火造成無可彌補的損失，不僅城市被燒光，也把拉圖爾的畫燒掉。十月底法國重新

巴黎羅浮宮美術館陳列著拉圖爾名畫〈作弊者─紅方塊 A〉

拉圖爾出生於麵包店,據說他作品的紅色調,是烤麵包的爐火色彩所影響的

佔領倫勒城。這大火毫無疑問的把畫家工作室中所有物都付之一炬。他陳展於教堂和修道院的作品也同樣葬身火海。自此,倫勒城沒有了藝術贊助者,拉圖爾只有離去。據推測,他似乎在災難發生前先離城,可能因他與倫勒法國總督的交情(此人是拉圖爾小女兒瑪琍受洗的證人)事先獲得通知。他接著到巴黎發展,或者在南希市住過一些時候?都有可能。

一六三九　四十六歲。拉圖爾的妻子狄安娜帶著兒女逃往南希市。三日廿三日,她在當地任畫家瓊‧卡普桑兒子的代母。此畫家作品已不知曉,但與拉圖爾在南希市時很有交往,是一主要關係人。

此年拉圖爾根據一九七九年一位美術學者米契爾‧安東(M. Antoiine)的發現,證明此年畫家確曾在巴黎。他找到五月十七日國王付費給拉圖爾的單據。當中明載,給一千鎊(法古幣)作為南希到巴黎往返旅費,服侍國王事務費,以及六星期的住宿費等。此一千鎊是一巨款,此時拉圖爾極可能得國王巨款做什麼?史家有一單純的見

解假定，可能包括付給他作品〈有提燈的聖賽巴斯汀〉畫款。

八月，拉圖爾住南希市。他被課徵一隻母牛的稅。此事說明，他還未得國王的常任畫家的頭銜，故也未得豁免稅權。

九月十四日的一文件資料證明，拉圖爾付了一筆他繼承其姪兒法朗沙瓦・那多彥的財產稅捐。

十二月廿二日，拉圖爾在南希市當人代父，身份文件上第一次標示：「喬治・德・拉圖爾國王常任畫家」。

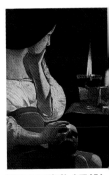

懺悔的馬德琳（局部）
1640　油畫畫布
128×94cm
巴黎羅浮宮美術館

一六四〇　四十七歲。學者米契爾・安東發現這年一份學徒文件的合約書上記明一個叫巴蒂斯特・夸林的從學者，接著是「拉圖爾先生國王的常任畫家居住在羅浮宮的畫廊」說明拉圖爾分到羅浮宮內的一處住所，這是當時少數畫家才能得到的特權，似乎證明拉圖爾受巴黎方面王家的信賴，才能獲此榮譽住處。

一六四一　四十八歲。二月四日，拉圖爾著手追究一件賣畫事，有位寡婦曾有他所畫的〈聖・馬格德連〉（St. Magdelaine），但在一六三八年她丈夫逝前未付清全款，顯然違約，此畫後被賣，畫家進行干涉。文件標示畫家此時畫值已頗高，由於其價特殊，使人想到那作品可能屬今天存在的有關馬德琳組畫中的一幅。（按 St. Magdelaine，今天的法文是 St. Madeleine）。

八月十五日，拉圖爾為他太太的姪女當結婚證人，

頭銜上標示「喬治‧德‧拉圖爾先生，國王陛下的常任畫家，位於倫勒城」等語。

一六四三　五十歲。拉圖爾想維持洛林公爵授與他的特權，同時他也行使自己是國王常任畫家的權利。他拒絕服從繳納倫勒城居民應繳的牲畜稅款。一六四二年該城派執達吏到拉圖爾住家，留下了這樣的案子，據執達吏的控訴，大意如下：「我前往畫家喬治‧德‧拉圖爾住宅，在通向他家的小路上，我親切地向他說話，幾次要他付出十六法郎的稅款，這是按畜養動物頭數比例應納的錢，但拉圖爾拒繳稅款。我向他請求，要他保證能付，逼近他家的前面，拉圖爾踢了我一腳，關起門，並憤怒地說，再前進要用手槍打我，因此我無法達成任務。」按上訴法院的裁決，認為拉圖爾此舉有錯，同時也有點理由，官方確定他享有特權，但不能用在戰時，但也認知他的特權地位。

拉圖爾的兒子艾提彥，年廿三歲，在倫勒城為人代父，不過還沒有文件提到他是畫家。（按史家認為拉圖爾晚期作品有的與他合畫）。

此年，拉圖爾已明確地定居倫勒城，並收當地一富有的中產階級克雷田‧喬治（Chrêtien George）為學徒。合同書上標舉他是「國王常任畫家」，內容清楚記寫，拉圖爾在學徒跟從他的三年中需提供食住，誠意教學徒畫的技巧和藝術，不能有所隱藏，並列出雙方該守的信條，如，學徒幫師傅做事，師傅必須提供合適的衣服，也不能遲缺所

牧羊人的崇拜
1645 年　油畫畫布
107×137cm
巴黎羅浮宮美術館藏

需東西供給學徒使用；至於學徒也要跟從師傅進城或到城外，師傅有事要隨叫隨到，或到鄉下田莊幫辦事，排餐桌，晨昏餵飼師傅的馬匹，要忠心耿耿的效勞，盡一個好學徒所該承擔的工作。

一六四四　五十一歲。二月六日，拉圖爾租用一騎士團封地，明顯的是要借此享有「權利，豁免權，和免捐稅」等好處，接著他又歸還土地給當地貴人、市政長官。同年，拉圖爾因供給倫勒城軍糧與木料，得該市之「還款」。

一六四五　五十二歲。一六四三年底，法國馬隆林主教任亨利・德・拉費得——桑奈特為洛林總督。過去總督一般接受地方政府紅包的禮贈，新總督喜歡藝術，倫勒城乃每年向拉圖爾買畫送新總督，直到畫家去世（除了當中二年總督例外收錢）。拉圖爾此期有一關於出生主題的作品，城市付他七百法郎的高價，專家推測可能即為今藏羅浮宮的〈牧羊人的崇拜〉。而拉圖爾在〈聖彼得的眼淚〉畫上簽有名字和作畫日期，是少有的做法，此畫現藏美國克利夫蘭美術館。

此年，在他兒子艾提彥為人代父的文件上，拉圖爾特別被稱為「喬治・德・拉圖爾著名畫家」。

一六四六　五十三歲。拉圖爾提供一件新畫給拉費得總督。專題已不可知。但推測可能是在他被找到的清單上二件之一，一為已遺失的〈用布條蒙住的基督〉另一是〈聖安娜〉，可能與福利克（Frick）收藏

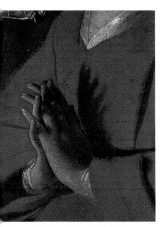

牧羊人的崇拜（局部）1645 年
巴黎羅浮宮美術館藏

的〈聖安娜教育瑪利亞〉原件相關的一幅。

四月七日的一文件提到「拉圖爾先生父與子，居住倫勒城的畫家」父子的共同簽名乃此倍增。可作為父子已共畫的證明。

四月二十日，在南希市的洗禮文件上，艾提彥以拉圖爾之名，為人當代父。父子兩人同被稱為「貴子」（Nobles，按此字不一定指貴族）。

此時期，洛林地區被法國人所管轄，倫勒城住民向公爵查理四世申訴，他尚有些實力，公爵並不服法國，透過設於盧森堡最高當局，證實該地戰後百姓生活的悲慘。他們強烈抗議某些住民享有特權，不把地方讓給部隊住，拉圖爾就是一個。他也不負擔公共開支⋯，並特別指出畫家拉圖爾所養的牲畜佔倫勒城的三分之一，比誰都多，並養有大量的犬狗騷擾人，在穀物場上追逐野兔，引起公憤，把自己視為地方上的大貴族⋯⋯。這是有關瞭解拉圖爾這個人的著名文獻資料，證明他是個狂妄自大的人，對別人的不幸無動於衷，也見證了在災難恐怖時刻他與人的敵對和緊張，當然，這也是當時擁護洛林公爵者所策動的申訴，表示不滿法王的統治該地，而拉圖爾又是歸順於法王的人。

一六四七　五十四歲。拉圖爾的兒子艾提彥和維克一有錢商家的女兒訂婚。男方大部分的婚姻見證者都是貴族，女方則都是商人。拉圖爾為他們治裝，付筵

席費，供養他們三年，還贈此對未來新人金銀珠寶。婚約合同上記錄「畫家和領國王年金者」頭銜。

一六四八　五十五歲。八月廿四日，拉圖爾女兒瑪俐在十二歲時去世。

九月十日，拉圖爾收一學徒，名迪德洛（J. N. Didelot）。這是他最後一名學徒，係維克城神甫之侄。四年中畫家只收他一百法郎和一枚戒子。但此學徒依約，要照顧師傅的座騎，送信，餐桌服務；畫事則要研磨顏料，刷塗畫布，凡與繪畫相關的都要做，從當模特兒到幫忙作畫，甚至師傅需要時，隨時得擺姿態。此時他的兒子艾提彥與拉圖爾在畫室一起合繪，並立下對學徒的規矩，畫室在拉圖爾去世後，由艾提彥繼承，學徒期未滿，也要依與拉圖爾訂約之禮對待他的兒子。

拉圖爾兒子艾提彥結婚，女方是富商，也是與畫家有來往的家庭。

拉圖爾為了一未知的理由，嚴懲倫勒城一位叫巴斯田的執達吏，致使對方受傷，被罰十法郎。

一六四九　五十六歲。倫勒城給洛林總督拉費得一件拉圖爾作品〈聖亞勒斯〉（St. Alexis）為禮物，付拉圖爾五百法郎。

拉圖爾兒子艾提彥結婚後，依結婚合同，有二年時間由拉圖爾夫婦供養，他們先住倫勒城，後艾提彥租了一屋六年，請求獲得臨時性的「難民」

1997～1998 年
拉圖爾回顧展的海報

身份，以便不納稅。

一六五〇　五十七歲。倫勒城送拉費得總督一件拉圖爾作品
　　　　　〈聖賽巴斯汀〉為大禮，由於此作不凡，拉圖爾
　　　　　得七百法郎的高價。畫框由雕刻家格雷科賀製作，
　　　　　價四十法郎。
　　　　　九月，艾提彥生有一子，拉圖爾升格為祖父。

一六五一　五十八歲。倫勒城以六百五十法郎購拉圖爾作品
　　　　　〈聖彼得矢口否認〉贈總督拉費得。此畫與今藏
　　　　　南特美術館那件成畫日期簽在一六五〇年者相
　　　　　似。專家認為原本已失，南特此件可能是副本，
　　　　　但有拉圖爾的手跡，可能是拉圖爾晚年與他兒子
　　　　　艾提彥合繪者。
　　　　　此年拉圖爾與其子艾提彥在維克城當結婚證人，
　　　　　是畫家最後一次在文件上簽字。

一六五二　五十九歲。倫勒城記載，以五百法郎向拉圖爾訂
　　　　　畫，以贈拉費得總督，但畫在拉圖爾逝後三月時
　　　　　才交出。推測可能由艾提彥繼續畫完，以獲得法
　　　　　定上的全款給付。此畫可能是〈玩牌者〉，因在二
　　　　　年後洛林區總督拉費得的收藏清單上見到記載。
　　　　　此年，倫勒城有傳染病，可能是鼠疫。先是一月
　　　　　十五日拉圖爾太太狄安娜去世。接著廿二日他們
　　　　　一個僕人去世。一月卅日喬治・德・拉圖爾本人
　　　　　去世。死亡原因載的是胸膜炎。享年五十九歲。（林
　　　　　布蘭特四十六歲。）

國家圖書館出版品預行編目資料

拉圖爾：神秘的光線大師＝ La Tour ／陳英德著
／何政廣主編 --初版，--台北市：
　藝術家出版：民 87
　　面；　　公分--（世界名畫家全集）
　ISBN　957-8273-07-X　（平裝）

　1.拉圖爾（La Tour, Georges de,1593-1652）
　-傳記 2. 拉圖爾（La Tour, Georges de,1593-
　1652）作品集-評論　3.畫家-法國-傳記

　940.9942　　　　　　　　　　87012119

世界名畫家全集

拉圖爾 La Tour

陳英德／著　何政廣／主編

發行人　何政廣
編　輯　王庭玫・魏伶容・林毓茹
美　編　林憶玲・王孝�
出版者　藝術家出版社
　　　　台北市重慶南路一段 147 號 6 樓
　　　　TEL：（02）23719692~3
　　　　FAX：（02）23317096
　　　　郵政劃撥：0104479-8 號帳戶

總 經 銷　時報文化出版企業股份有限公司
　　　　　桃園縣龜山鄉萬壽路二段351號
　　　　　TEL：（02）2306-6842

印　刷　欣　佑彩色製版印刷有限公司
初　版　中華民國 87 年（1998）10 月
定　價　台幣 480 元

ISBN　　957-8273-07-X
法律顧問　蕭雄淋